台灣近現代水墨畫大系
Contemporary Taiwanese Ink Painting Series

藝術家出版社
Artist Publishing Co.

Contemporary Taiwanese Ink Painting Series

台灣近現代水墨畫大系

陳其寬

東西美術交會的水墨畫先知

潘　襎／著

藝術家出版社

出版序

　　源自中國的水墨畫在九〇年代台灣本土化熱潮中，曾經是備受冷落的畫種，即使是具有實驗性質的「現代水墨畫」，也有著眾說紛紜的界定與論述。然而邁入廿一世紀，隨著中國大陸的經濟力所帶出的活絡華人藝術市場，其關切的焦點必然屬於民族性畫種的水墨畫，故此，水墨畫似乎已有重新站上歷史舞台的聲勢。

　　相對於中國大陸近年來相繼出版了不少水墨畫大師的畫集或套書，台灣針對此方面的論述出版品似乎較為薄弱。藝術家出版社有感於台灣缺乏一套系統性的水墨畫論述出版品，故在今年以系列性、階段性的方式，出版《台灣近現代水墨畫大系》套書。

　　《台灣近現代水墨畫大系》不僅可以建構出另一種觀點的台灣美術史，也可以促進台灣水墨畫創作的發展，當可謂推動台灣現代水墨繪畫奮力向前的重要里程碑。為使此一系列套書能引起當代藝壇的重視，同時對台灣水墨畫研究提出相當分量的學術價值，不僅藝術家具有代表性，著者亦為一時之選，他們對其所執筆撰寫的藝術家均有深入研究，以突顯這套叢書的時代性與代表性。

　　本套書目前已出版的著者與藝術家包括：蕭瓊瑞撰寫高一峰、黃光男撰寫傅狷夫、巴東撰寫張大千、詹前裕撰寫溥心畬、鄭惠美撰寫鄭善禧、林銓居撰寫余承堯、潘襎撰寫陳其寬、盧瑞珽撰寫鄭月波。

　　《台灣近現代水墨畫大系》套書採菊八開平裝，文長約四萬字，內容包括前言（畫家風格特徵）、藝術生涯介紹（師承及根源、風格及發展、斷代等）、繪畫作品賞析（代表作、特質、分期、用印等）、評價論述（傳承及對後人影響）、結語（評價及美術史位置）、畫家年譜。畫家代表作品圖版約一二〇幅，並有畫家生活照片，編輯體例嚴謹。

　　畫家風格不同，著者用筆各異，然而提供讀者生活傳記與論述兼具的內容、具有可讀性與引導作品賞析的作用，同時闡述正確美術史定位及藝術作品價值，是我們出版本套書的宗旨與期許。相信這是一套讓我們親近台灣近現代水墨畫大師的優良讀物。

藝術家出版社發行人 何政廣

■（李銘盛攝）

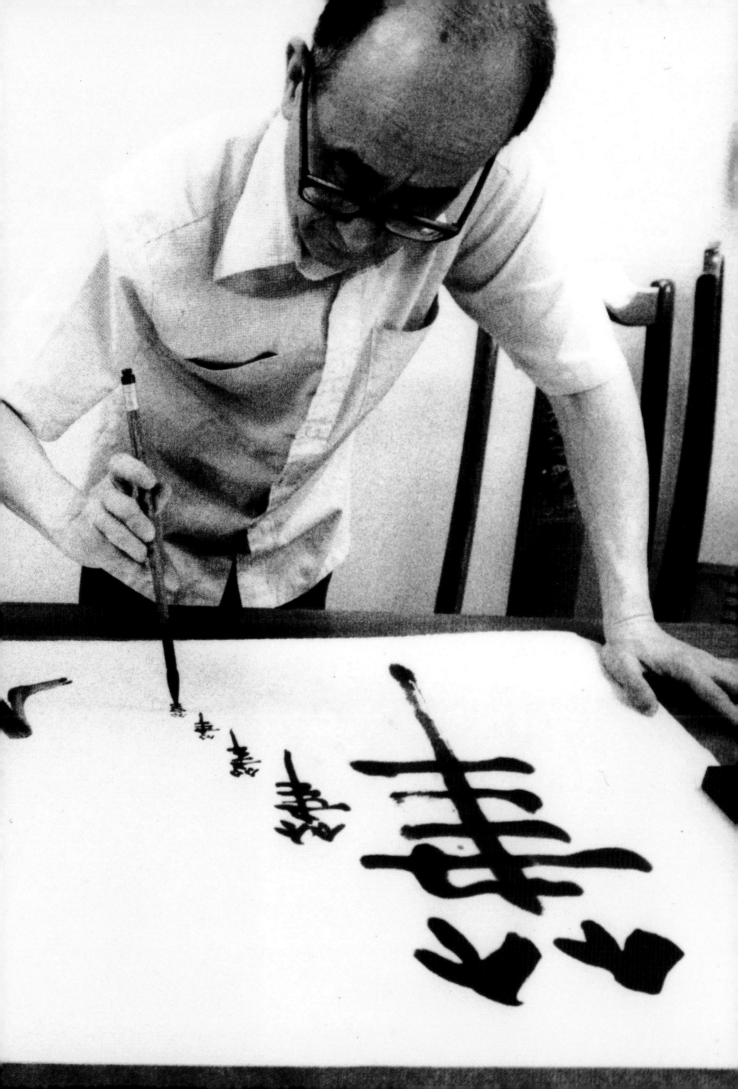

目錄

前言：現代水墨革新運動中的陳其寬

陳其寬（Chi-Kwan Chen,1921～2007）與台灣水墨畫發展建立關係的時間並非很早。此外，時代巨流的沖刷，在新一代的水墨畫家與社會的眼中，他也往往是最容易被忽視的一人。首先，他初次受到畫壇重視開始於一九八〇年。在標榜傳統與風格的時代，所謂渡海四家的張大千、溥心畬、黃君璧，以及傅狷夫等人，以其鮮明風格與對畫壇的影響力，向來受到重視，特別是後兩位的追隨者更多。其次，來台後，陳其寬活躍於重視科技與運用技術的建築界，在水墨畫這種特別重視傳統筆墨表現且易於流於門派的特殊領域中，陳其寬未曾任教於美術學院，所以沒有追隨者，其表現甚而給人感覺只是趣味與新穎度，而非傳統文人畫所標榜的筆墨精神。大家知道他是台灣現代建築起點的路思義教堂的真正設計者與完成者，同時也是台北懷恩堂的設計者，但是，他在水墨畫領域或者說是畫壇中的成就與地位，向來模糊不清。

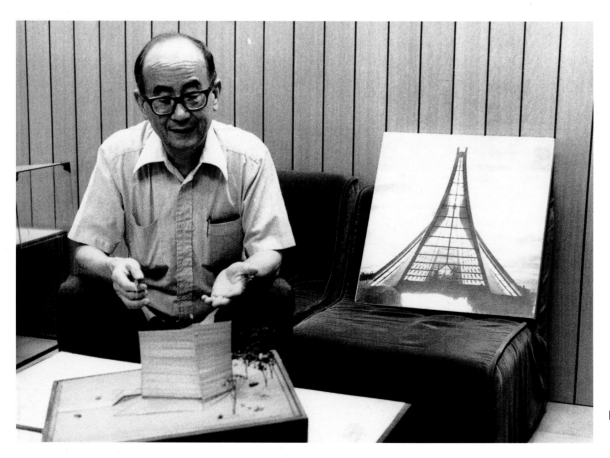

陳其寬以模型解說東海教堂的建築過程。（李銘盛攝）

1953年，陳其寬攝於劍橋附近的葛羅培斯聯合建築師事務所（TAC）設計的住宅區前面。

陳其寬踏上台灣這塊土地是在一九五七年設計東海大學之際，開始定居台灣於一九六○年，一九八○年才初次在國立歷史博物館舉行畫展；只是，在海外，陳其寬被視為中國現代最具創意、構思的畫家之一，多次展覽於現代藝術之都的紐約。資訊缺乏的時代，這位畫家在畫壇往往寂寞，外加個性敦厚、木訥，拙於交際的他，與畫壇往往是隔絕而超然物外。耶魯大學藝術教授吳納蓀很早即指出：「五百年一個陳其寬」，但是陳其寬在畫壇依然落寞，在海內鮮少獲得掌聲。他在台灣畫壇的酬酢往往缺席；除此之外，又隔絕於主流畫壇之外。那麼，我們為什麼要談陳其寬呢？陳其寬的繪畫內容中的那種大地風景畫、宇宙空間與幻境並非來自於台灣，而是大陸兒時記憶、各地的生活經驗，注重本土視覺影像

的今天，我們為什麼又要談陳其寬呢？即使他的水墨畫具有當時前所有未有的創見，可視為東西美術交會中的水墨先知，但是，其影響有限，為什麼還要談陳其寬呢？

首先，我們必須指出中國水墨畫的革新運動起於清朝末年，嶺南三傑重視寫生以補救僵硬的視覺，傅抱石雖是革新卻是以回歸古代為依歸，徐悲鴻也依循寫生以匡輔時弊。民國初年的大陸水墨畫壇的革新重點，依然是透過重新面對自然以追求新視野；渡海四家中，這樣的呼聲雖然存在，但是，延續傳統精神則是重要的課題。這或許與台灣在戰後初次從受到日本特意壓抑的南畫（文人畫）獲得解放的特殊環境有關，所謂正統性的價值高於旁枝的東洋畫那種血統論成為畫壇主流意識。陳其寬來到台灣時，傳統水墨在畫壇

1955年，陳其寬（左）與張大千（中）、王濟遠（右）攝於新澤西州大熊山。

的地位依然屹立不搖，他的表現雖有禪意；在衛道之士的眼中或許為野狐禪，他的身分也頂多是建築師兼業餘畫家而已。

然而，如果從水墨畫革新所面對的問題出發，那麼陳其寬在當時已經突破資訊的侷限，了解許多當時世界美術的發展潮流。此外，他也以建築師那種對於媒材的重視，將當時可以融入繪畫的技法，譬如拼貼、蠟染、滴彩、墨拓等水墨未曾有的技術融入畫作中。重要的是，他在傳統水墨這種純然重視意境的精神層面上，融入更多因為科學技術發展所看到的世界，譬如鳥瞰圖的

運用，平面剖示圖的空間幻境的採行，飛行圖與傳統思想的結合，創造出特殊的時間與空間。此外經由剖示圖與幻覺空間的採用，他創造出窺視的流動性時間。這些新技術、新視野引進水墨畫領域，的確開創水墨畫新的視覺與想法。因此，就水墨畫的革新而言，我們不得不談論陳其寬。

其次，陳其寬回到台灣或許感受或者注意到台灣當時所興起的「水墨畫現代化」運動，但是，這些革新運動往往站在如何與西方接軌，對於傳統價值不是太過保守，就是過於迷信西方的進步主義的技術觀。當陳其寬回到台灣的一九六

陳其寬掛著老花眼鏡
閱讀的神情（左上
圖，李銘盛攝）

陳其寬對攝影也很有
研究（右上圖，李銘
盛攝）

陳其寬作畫提筆充滿
了勁道（下圖，李銘
盛攝）

○年代，台灣畫壇的唯一管道是美國，但是卻又是以抽象表現主義為進步思想的時代。陳其寬對於美術的相關論述缺乏，然而，發表於一九六二年的〈肉眼、物眼、意眼與抽象畫〉到今天依然擲地有聲，因為他對於進步主義採取主體文化的立場，對非藝術本質的抽象性的盲動保有自己的批判立場。因此，他的革新並沒有陷入單方面依賴他文化而導致主體喪失的危機，自有其文化立場。因此，就文化融合的立場而言，我們不得不談陳其寬。

隨之，他的作品雖然表現出自己生活的經驗，其形象表達上依然具有濃厚的時代反省精神。相較於美國文化對於機械文明的無限推崇與物質文明的追求，他卻是以東方美學核心為基礎，強調小而美，表現主知主義的精緻文化的理想世界。此外，他對於種族的融合，並非採取鄙視與隔離或者民族主義的狹隘立場，而是寬容的共存共榮的思想。出自於老子「小國寡民」那種無欲而獨立的世界追求，使得他的繪畫追求理想國家影像，而非現實主義的描寫。他並非漠視現實環境，而是就他現實體驗，以回憶、鄉愁與想像力重新建構理想的世界。因此，就藝術與理想世界或者功用而言，我們不得不談陳其寬。

有人說「三百年一大千，五百年一個陳其寬」，然而我們毋寧說，他是東西美術交會中的水墨畫先知更為恰當。陳其寬自有陳其寬式的溫潤人格與畫風，新穎、嚴謹與創新，抒情而富有浪漫情調。他的繪畫實際上就是自己生命情境的描寫，一種傳統人文精神的自我肯定，並且重視時代精神的最佳寫照，其畫面洋溢著濃厚的文人特質。文人畫並非形象，不在單純的形式疏簡，而是那種人文世界的關懷與傳統精神的流露。因此，如果要談文人畫的現代精神，我們不得不談陳其寬。

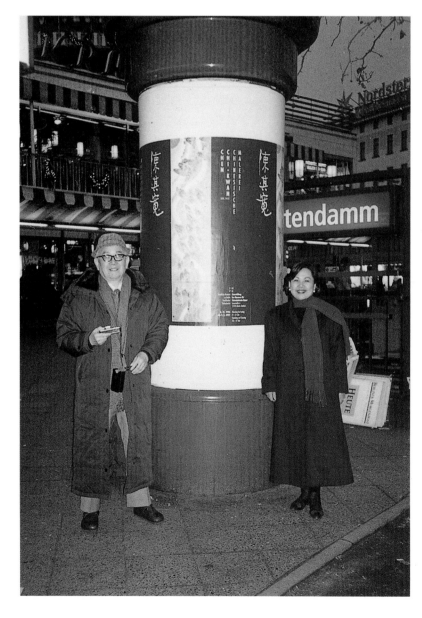

1996年，陳其寬夫婦攝於德國柏林亞東美術館個展海報柱之前。

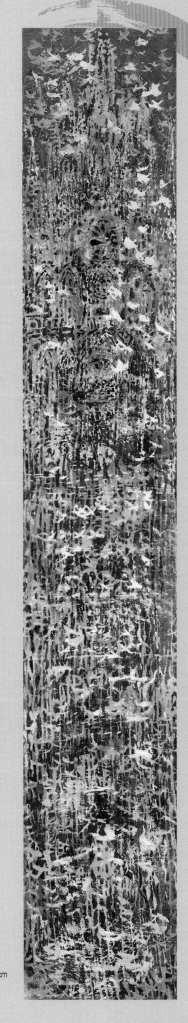

陳其寬
教堂
1960年
182.5×30.5cm
水墨設色紙本
水松石山房藏

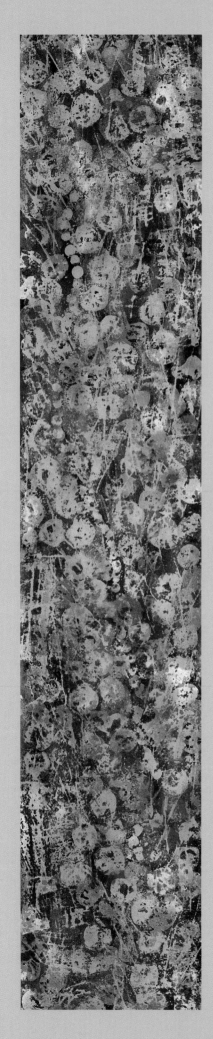

■ 陳其寬
燈節2
1961年
120×30.5cm
水墨設色紙本
水松石山房藏

一 陳其寬絢爛歸於平淡的生平

　　陳其寬在中國近現代水墨畫的發展歷程中所具有的特殊地位，正與他一生中那種特殊際遇有關。近現代的中國是一個變動、激盪、對話與融合的複雜社會，一位藝術家身處如此變動的社會，促使他面對中國水墨畫的創作時，基於時代潮流的發展，站在融合道路上採用各種創作手法與理念，而非是一種消極的為賦新辭強說愁的困境。陳其寬生於軍閥割據時代的中國，成長於經歷北伐統一中國後的十年黃金建設的階段，隨之日本展開對中國侵略的步伐，八年抗戰、國共內戰接踵而來，往後留學而避禍美國，返回台灣展開建築與水墨畫的創作歷程，最後在台灣獲得建築與水墨創作上的殊榮。關於他生涯的劃分，首先當屬李鑄晉所寫作的〈陳其寬——一位貫通中西的奇才〉對於他的生涯有清楚的勾勒，最為詳實者則為鄭惠美的《一泉活水——陳其寬》。（註1）為使讀者更能體系性地了解陳其寬的生涯，本書依據現有資料為基礎，思考陳其寬的生涯與其時代，以及筆者與他的接觸，由此來追索他的生命觀發展與變遷。

（一）動盪歲月的文人情懷（1921～1948）

　　陳其寬生處動盪不安的時代，幸而父親任職政府，即使在變動中依然能接受到健全教育，由此延續其傳統人文精神。五四運動那種激昂慷慨的改革聲浪並沒有對他產生影響，在動盪中求學，經歷抗戰，戰爭末期被派遣印度擔任翻譯官，勝利返回南京任職建築師事務所。到了一九

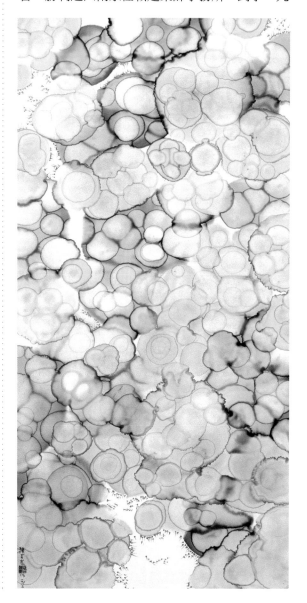

陳其寬
生
1983年
67×34cm
水墨設色紙本

1932年，陳其寬（左）與姊姊其恭、妹妹其信合影於自家整修的宅中。

四八年前往伊利諾州立大學建築系求學為止，陳其寬的教育都是在中國大陸完成。這段期間可說是他的人文精神養成的重要歷程，以下分兩個時期來說明他的生涯。

1.古典精神的涵養與動盪教育（1921～1937）

陳其寬誕生於北平的一個文人家庭。這個家庭的主人，也就是陳其寬的父親，任職北京政府機構，這樣的一個家庭使陳其寬的命運不只與中國政治變動密切相關，同時他的精神養成也因此而多了諸多傳統滋養。（註2）一九二一年陳其寬出生於北平，家中排行第二，上有姊姊陳其恭，下有妹妹陳其信，還有一位弟弟與妹妹。（註3）雖是排行第二，卻是家中長男，在傳統重男輕女的社會，可以想見陳其寬幼年即受到相當重視與呵護。兩歲時，父親受江西省長之聘，擔任當時江西省財政工作，遷居南昌，四歲時舉家又連夜遷回北平。住在東城雍和宮南近北新橋王大人胡同三十號，這座建築由清朝王府改建而成，前後五進，佔地不小。六歲時舉家又遷往南京，九歲時又遷回北平，插班進入方家胡同小學就讀四年級，這是陳其寬正式接受新式教育的開始。

進入新式小學之前，陳其寬接受著傳統私塾教育，上午古文，下午書法。書法則從張猛龍碑、張黑女碑為起點，篆隸石鼓文皆在臨摹之列。（註4）此外，家中還收藏不少古董字畫，掛軸更替之間，書畫中的審美情趣與知識，自然啟沃這個小孩。只是陳其寬父親認為，讀書寫字是啟蒙根本，所以不贊成他學畫。（註5）十三歲小學畢業，他前往南京就讀於南京中學初中部，初三時學校遷往鎮江，畢業後，因為高中落榜，在父親周旋下，就讀於安徽和縣的鍾南中學；不到三個月，日軍發動的七七事變爆發，局勢嚴峻，父親半夜攜帶他搭乘小船到蕪州，全家會合於南京，與母親等由浦口乘船逃難四川。這樣的遷移歲月，似乎對於一個幼小心靈而言，彷彿看著一場無法了解的移動劇場一般，並非辛苦，而是一種趣味。之後，他進入四川國立合川二中高中部，因為這裡聚集了來自著名的揚州中學的老師，使得陳其寬從舊式教育銜接新式教育不甚理想的課業，突飛猛進。一九四〇年考進國立中央大學建築系。

回顧陳其寬到高中為止的生涯與其時代，可以說是中國封建時代終了的混亂局面的延續，東西方制度在這塊土地上相互衝突與融合，日本對於中國的侵略等於是帝國主義在二十世紀殖民戰爭的延續。在此之前，七八十年來，中國早已經

歷不斷的改革與挫敗。因為，清代末年所遭遇之局面，識者認為這種變局是數千年所未曾有，「居今日而論中州大勢，固四千年來未有之創局也。……惟是中國方當髮捻回苗之擾，前後用兵幾二十餘年，甫經平定，然則以艱難拮据之際，而與方盛諸強國相鄰，設非熟思審處，奮發有為，亟致富強以圖自立，將何以善其後乎？」（註6)中國在清朝末年之處境，的確是數千年未有的變局，為解決這樣的困境，中國人從十九世紀中葉開始到二十世紀中葉以後百餘年來的首要課題在於西化。面對強敵環伺，帝國主義為國際潮流之際，西化是必然之道，同時也是對抗西方最有效的方法。十九世紀到二十世紀初期的中國人，充滿自信地強調西化對於中國未來的重要，極力推動西化；矛盾的是，處於二十一世紀的今天，我們則採取保守的態度，因為我們了解得越多，越知道西化背後所存在的弔詭，其中蘊含著主體性喪失的危機，因此陳其寬在繪畫上也必然面對著這樣的矛盾與衝突。

但是，清代末期時有亡國之慮，為了革新朝政，清代進行一系列的改革措施，譬如道光、同治年間開始的洋務運動，因為英法聯軍而挫敗，隨之自強運動如火如荼舉行，然而卻又一敗於東方島國的日本，受盡屈辱。隨之，德宗不得不採取變法，康有為的〈變法三策〉，擲地有聲，卻也可看到有識之士的急迫之情。「夫今日在列強競爭之中，圖保自存之策，捨變法外別無他圖。……今不敢泛舉，請言其要者：第一策曰：採法俄日以定國是。……其第二策曰：大集群才而謀變法。……其第三策曰：聽任疆臣各自變法。」（註7）戊戌變法僅止百日，以失敗告終，德宗被軟禁，外國政府要求釋放德宗，慈禧視為干預朝政，引發更多朝廷對外不滿。隨之拳

變，光緒二十六年是二十世紀開始的第一年，可說是中國人最悲慘歲月來臨的開始，清廷敗於八國聯軍，使得中國淪為次殖民地。中國在體制上積極變法開始起於八國聯軍失敗之後，光緒三十三年廢除科舉，隨之立憲運動開始，卻因保守不前，最終大失民心。一九一一年武昌起義，結束了滿清統治中國的兩百六十八年的統治。只是，有民國之名，卻無民國之實，袁世凱稱帝未遂後黯然撤銷帝制與病故，進入了軍閥混戰的時期。這一動盪不安的局面，從一九一七年延續到一九二八年國府統一中國，才在形式上獲得全國統一。實際上，這種統一也只是國府以統一政府名義發布命令，不少地區依然盤據著軍閥的舊有勢力。中國為了對抗西方不得不變革，最後推翻了數千年的既有政治體制後，袁世凱一時稱帝的失敗，正是西化的民主政權與傳統保守思想無法並容的結果，往後十餘年的軍閥混戰，陷入缺乏中心思想的時代，陳其寬正處於這樣的時代。

陳其寬出生的一九二一年的北平，正處軍閥混戰的階段。直皖戰後，直奉控制北京政府，一九二二年四月又爆發第一次直奉戰爭，直系戰勝；隨後一九二三年曹錕賄選，一九二四年爆發第二次直奉戰爭，直系失敗，北京政府由奉系、皖系與馮系控制；一九二五年軍閥再次進入大混戰，到一九二六年七月為止，北京政府再歸直奉兩系控管，皖系覆滅，東南各省由直系孫傳芳控制，直系吳佩孚也控制河南及長江中游，奉系控制東北、直隸與山東。民國初年的軍閥多為各省督軍，也有較督軍為小的將領，進可操縱中央政府，退可割據一方，都是以武力為後盾，忽視國家秩序與法律。（註8)

除此之外，這些軍閥為求自保，也都挾外力為後盾；對內則橫徵暴斂，譬如以一九二五年為

例，由直系控制的河南省的軍費支出佔百分之八十。（註9）這些軍閥往往出自於袁世凱嫡系，或者清朝的舊有勢力的餘緒。最終因為列強對華的不平等條約及日本侵華態勢，北伐軍隊以「民族主義」（nationalism）對抗了分裂的「軍閥主義」（warlordism）。陳其寬的父親在一九二三年遷居到南昌，即是前往江西負責該省財政統籌事宜。國家統一後，陳其寬父親任職北平，一九三一年九一八事變後，日軍侵華野心日漸明顯，一九三三年陳其寬舉家遷往南京，父親任職南京政府。由整個民國初年政局，以及陳其寬父親得以任職於軍閥政府與國民政府，可以知道陳其寬家庭的思想存在傳統人文精神，而且具備足以遊走於新舊政府之間的進步主義思想及現代化知識。

陳其寬出生前兩年的一九一九年爆發五四運動，各種救國思想充斥，不外無他，如何救國儼然成為當時一流思想家們論述的課題。經歷這次洗禮之後，思想上大抵可以分為傾心於共產主義的陳獨秀、李大釗；相對於此，則有胡適於一九二二年五月創刊「努力週報」，鼓吹好政府運動，引起自由主義人士的加入。因此，我們可以推知，誕生於經歷六百年帝京的陳其寬，除了感染到這座暮氣沉沉的文化古都所逐漸高漲的文化革新運動之外，其實也因為父親任職政府的關係，自然在激進與自由思想之間進行選擇，這樣的背景也決定他如何身為傳統知識分子以求國家的進步與發展。

2.中央大學新式建築教育與美術的薰陶（1937～1944）

陳其寬原本希望就讀航空系，因為姊姊的建議，選擇了建築系，進入位於四川沙坪壩的中央大學建築系就讀。這裡，除了與建築相關課程之外，還包括人體素描與水彩等藝術基本課程。中央大學建築系教授都是由美國或者歐洲學成歸國的建築界學者，應屬於近代中國的第一代建築師，課程則是法國藝術學院（École des Beaux-Arts）的古典建築的翻版，圖書館藏有歷年羅馬大獎的設計紀錄。此外，陳其寬因為向來對繪畫感到興趣，最感興趣的課程則是留英水彩畫家李劍晨、樊民題的水彩課程，特別是前者教導學生以水彩顏料混合紙漿手法，使得畫面呈現出半浮雕效果，啟發他藝術創作的實驗精神。（註10）課餘則前往藝術系觀看，這裡的老師有徐悲鴻、呂斯百、吳作人、陳之佛、傅抱石、張書旂、黃君璧等人。因為，建築系課程頗多，無暇旁聽，只能在課餘與藝術系學生切磋。陳其寬初期的繪畫實際上是出自於西畫基礎，而非水墨畫的專業課程。

3.西南從軍與勝利（1944～1948）

陳其寬原定一九四四年畢業，政府為了協助盟軍作戰，免除三個月課程，即被征召從軍，在昆明受訓三個月之後，以少校翻譯官身分被派往西南，擔任中美聯合遠征軍的翻譯官。從四川到昆明途中，他初次驚訝於中國西南少數民族的服飾，畫下了〈貴州苗族跳月服飾〉。在昆明訓練期間，昆明滇池的印象使他於四十年後描繪了〈陰陽-2〉的經典畫作。除此之外，從昆明飛往雷多，是他有生以來首次搭乘飛機，熱愛航空的他，由此體驗到從天上眺望地下的感覺，二十餘年後的一九六七年「迴旋」等天空系列，出自於這次印象的追憶。當時，部隊駐紮於滇緬公路起點的雷多，森林茂密，林木高聳，熊象出沒，此外也有嬉戲於樹林之間的猿猴，這些往後均成為他畫猴的來源。他在這裡畫了〈雷多的風景〉。

陳其寬在軍旅期間，雖然是翻譯官，然而卻沒有擔任重大翻譯工作；最後，卻擔任了騾馬輜

1945年，時任少校的陳其寬站在整修中的緬甸佛塔上。（左圖）

1945年，抽著煙斗、閱讀雜誌的陳其寬少校（攝於緬甸，右圖）

重團文康舞台彩繪，並且客串勞軍話劇的女主角。讓他登上戲劇舞台的是團長曹開諫，來台後曾擔任基隆港務局長。（註11）在此期間，他曾搭乘美軍飛機到加爾各答，搭乘火車前往新德里，造訪了泰姬瑪哈陵，這應該是他首次觀賞世界一流建築的難得機會的開始。一九四四年盟軍光復密芝那，陳其寬留下了〈密芝那戰地速寫〉，一九四五年一月，盟軍與中國遠征軍會師芒友，打通中印之間的運輸通路。抗戰勝利的一九四五年八月十五日當天，日本宣佈無條件投降，這時候陳其寬隨軍返回昆明，正在南屏電影院看電影，螢幕上打出「日本投降」，於是舉城歡騰。一九四五年九月十二日他畫下了殘破的〈昆明文廟〉，象徵著古老文明國家遭遇大難後的容顏。

勝利後陳其寬短時間在關頌聲、楊廷寶的泰基建築師事務所工作。半年後，進入內政部營建司擔任技士，與都市設計專家陳占祥博士共同進行南京的建設工作。一九四八年考入美軍顧問團擔任建築師，短短三年更換三個工作，足以想見

陳其寬在當時的不安狀況。

一九四八年是國共內戰最激烈，同時也是決定性的一年，戰局為之逆轉。東北淪陷，徐蚌慘敗，東北之役國軍損失三十萬人，一九四八年最後四個月國軍損失一百萬人。當時主張和議聲浪高漲，手擁五十萬兵力的華中剿匪總司令白崇禧也主張議和。一九四九年一月一日蔣中正總統發表文告，呼籲和平，宣佈下野。（註12）陳其寬在此之前或許早已嗅到國府即將失敗的氣息，申請美國大學，出國留學與避禍。

（二）異國思想的滋潤與發展（1948～1960）

一九四八年八月陳其寬登上戈登將軍號輪船，遠離當時國府戰局迅速逆轉的祖國。這一年東北鞍山、四平街，華中洛陽，西北延安都已經淪陷。各地戰爭吃緊，慣於逃難的陳其寬，對於往後戰局的發展必然了然於胸，於是，又不得不

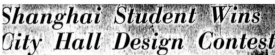

Chi Kwan Chen, center, stands behind a scale
model of a proposed Danville municipal building
and coliseum he designed in a contest with other
University of Illinois graduate architectural stu-
dents. His was judged best and Wednesday noon

Plan Commission chairman, standing at hi
Others in the picture, left to right, are
Chuang, third place winner; Prof. C. C. B
the University, and Jack Baker, who was
Chi's design would cost in the neighborho

被迫踏上美國之路。陳其寬在美國就讀，並且學
習自己所喜歡的繪畫、設計及陶藝，往後懸隔異
鄉，他將在中國所留有的濃烈鄉情化為作品。

1.新知識的啟沃與出發（1948～1954）

一九四八年的美國因為戰後一等強國的國際
地位，以及戰前建設絲毫沒有受到破壞地延續下
來，加上歐洲一流學者紛紛來到美國避禍，國力
蒸蒸日上；此外冷戰尚未開始，這段時期美國的
富庶與學術研發能量足可想見。陳其寬原本申請
密西根大學，隨後轉往伊利諾大學建築研究所就
讀。

陳其寬在伊利諾大學就學期間，課程主要是
建築設計與理論為核心的實作與建築史，然而這
裡的建築教育依然延續著法國藝術學院的建築理
念，以古典希臘柱頭為基礎的建築教育，由此延
伸為文藝復興建築理念。第二學期，因為學生的
反對，學校教育思想轉而傾向於包浩斯建築理
念。當時所採用的教材為基提恩（Sigfried
Giedion）的著作《空間‧時間與建築》（Space,
Time and Architecture）與《機械化領導》
（Mechanization Takes Command）。基提恩出生於

1953年，陳其寬
（前排右2）與葛羅培
斯（中排右3）及
TAC同仁合影。

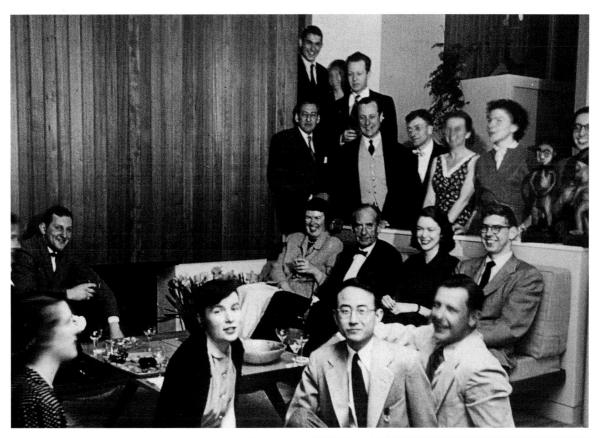

1951年，陳其寬在
劍橋提筆作畫的留
影。

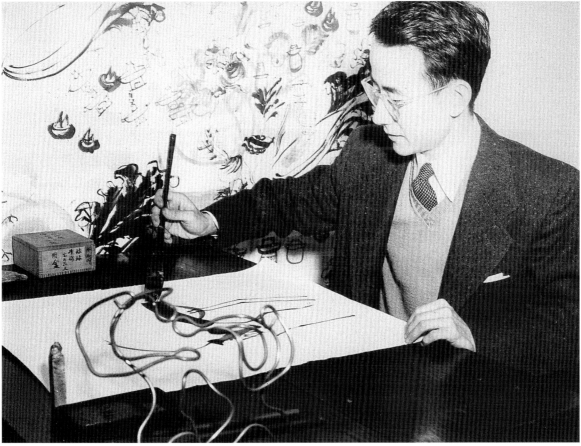

布拉格，沃爾夫林的學生，屬於包浩斯成員，擔任麻省理工學院與哈佛大學教授，曾任哈佛大學設計研究所所長。陳其寬從書上學習到時間與空間在理性與感性之間的關係，並且在教師帶領下，參觀過芝加哥的萊特所設計的現代建築。學習一年畢業後，他以畢業製作參加當地丹佛市市政廳競圖，從五百人中脫穎而出，獲得首獎。這件作品是他結合兒時北京居住四合院的記憶與現代建築結合的成果。

畢業即失業，陳其寬在芝加哥並沒有找到適當工作，前往洛杉磯，寄居在大姊家中。一方面在小公司上班，一方面到加州大學選修工業設計、室內設計、陶瓷、金工與繪畫等五門課程。同時，他也申請哈佛大學建築研究所。在此選修的過程中，他感受到相較

於理性的建築，生動活潑且具創意的藝術創作更符合他的心靈。

一九五一年陳其寬接獲天津交通大學聘書，與大姊陳其恭準備回國，此時哈佛大學建築研究所所長葛羅培斯（Water Gropius）來函同意入學申請。為延續學業，在大姊建議下，陳其寬繼續深造；大姊歸國，往後成為南京大學氣象學系教授，文革期間被指為美國間諜，受迫害致死。陳其寬前往哈佛見到葛羅培斯，卻因學費過高而無法入學，但旋即獲得他邀請進入建築師事物所（TAC）工作，從一九五一年到一九五四年，在事務所工作期間，努力研讀研究論文，參加哈佛建築系內部的評圖，同時也在麻省理工學院教授設計。就藝術創作而言，這段期間生活漸趨隱定，於是他重拾畫筆，畫出他的鄉愁。

這段康橋三年歲月可以說是陳其寬繪畫的蘊釀時期，或許也是往後一切的基礎。一九五二年舉行第一次展覽，年底在紐約懷伊畫廊舉行第二次展覽；隔年又在布朗畫廊舉行第三次個展，作品也都全部售出。他完成往後減筆畫基礎的〈哺育（母與子）〉（1952），這件作品往後成為〈生命線〉的雛形，〈母與子〉（1952）日後成為猿猴系列的基礎；白描作品〈山城泊頭〉（1952）構成了他爾後特有空間處理的發展起點。

2.新天地與國際視野的拓展（1954～1960）

陳其寬的新出發點來自於一九五四年貝聿銘的邀請。貝聿銘當時已經是Webb & Knapp的建築部主任。美國紐約中國基督教大學聯合會準備在台灣成立一所教會大學，亦即往後的東海大學。貝聿銘負責設計校園，於是他邀請陳其寬一起擔任這項工作。一九五四年到一九五七年，陳其寬與貝聿銘在紐約一起設計東海大學校園。校園的中心點是一座教堂，經費乃向《時代》、

■陳其寬
山城泊頭
1952年
水墨
180×27.8cm

《生活》雜誌發行人亨利・魯斯（Henry R.Luce）募款所得。往後這所命名為路思義的教堂，經過兩年的計畫與修改，十餘次的模型與設計，採用了拋物線雙曲面的「堪腦伊」（Canoid）的構成方式，一九五六年獲得全美五七三件競圖中的冠軍。這件建築採取當時尚且在實驗與推廣階段的最新建築技術，一九五七年發表於《建築論壇》（Architectural Forum），成為全球建築界成功的典範。這件作品構思於一九五六年，以後因為結構問題工程一度停止，完成於一九六三年十一月一日，當時陳其寬已經受聘為東海大學建築系系主任。這件作品往後因為設計歸於陳其寬或者貝聿銘，引發諸多爭議，貝聿銘在他的回憶錄中則稱為自己設計。然而，我們可以推想這座台灣現代建築起點的教堂，經歷諸多修正與意見的整合，如無陳其寬擔任的重要腳色，難以完成。只

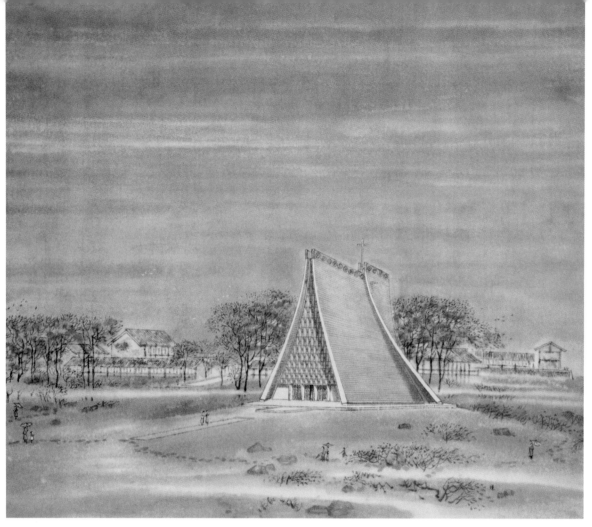

陳其寬1957年以彩
墨宣紙手繪路思義教
堂

陳其寬完成的東海大
學校舍觀念圖（攝於
1954年）

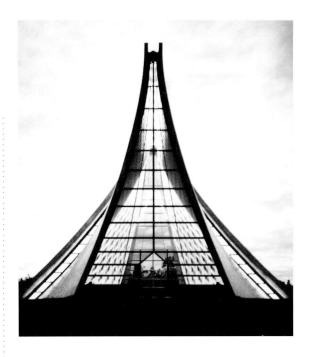

是，弔詭的是這件作品成為陳其寬的榮譽，也成為他生涯中難以抹滅的遺憾。（註13）漢寶德對此世紀公案說出：「東海教堂如何成功？曲線生動而已！這一點出乎貝先生一生的語彙之外，他在建築上多所貢獻，但幾乎可以斷定路思義教堂非出自他的構思。」（註14）

陳其寬初次來台是在一九五七年九月，隔年四月離台，在台停留八個月。來台前為了考察東方建築，他到日本的京都、奈良、日光等地，在此考察書院建築典型的桂離宮建築，並且參訪著名庭園及建築，此外也關注日本當代的建築趨勢。來台後他根據基督教聯合會在他旅途中所給予的指示，將東海大學校園進行整體性的整地，使校園建築與自然地景融合為一。一九五八年九月再次來台，完成行政大樓、文理大道、行政大樓、舊圖書館、女生宿舍、校長公館等建築設計。一九六〇年返國擔任東海大學建築系系主任之後，設計的建築物有招待所、舊建築系館、藝術中心、女性單身教職員宿舍；其中，漢寶德認為藝術中心是陳其寬建築事業中的最佳作品。（註15）陳其寬在來回於美國與台灣之間的同時，前往日本、緬甸、泰國、歐洲、中東考察。

陳其寬從一九五四到一九六〇年之間，除了擔任建築設計之外，一方面舉行畫展；一九五四年在波士頓布朗畫廊、紐約懷伊畫廊，一九五五年在波士頓布朗畫廊、紐約懷伊畫廊、菲利浦學院萊蒙藝術館，一九五七年在紐約米舟畫廊；除此之外，也參加各種聯展。然而，陳其寬並不是自己埋首在畫室創作，喜歡創新的他一有空就前往紐約現代美術館觀賞作品，以了解最新的藝術發展趨勢。他在西方畫壇的聲名也逐漸確立，耶魯大學吳納蓀教授稱他的作品為「近年來最有創意思想之畫家」、蘇利文稱他為「最具創造性之

中國畫家之一」。我們回顧他這段期間的作品，可以發現不論在表現手法、構圖或者題材上，也都更加顯示出紮實、新穎與突破前人之處。譬如，〈窗上行舟〉（1955）已經突破了空間的有限性，〈嚴島神社〉（1957）採用了蠟染與墨拓的手法，〈朱顏〉（1957）採取了拼貼畫技法，〈縮地術〉（1957）就採用了空間與時間並存的特殊照相術的主觀世界的表現觀念。

（三）文人書寫與生命本質的觀照（1960～2007）

陳其寬從一九六〇年九月回國擔任東海大學創系系主任之後，他的建築事業就與台灣這塊土地緊密結合。此外，他的繪畫則從不間斷，一連串地舉行海外的展覽。他在台灣較為人所知的是建築作品，而非在繪畫上的表現。但是，我們可以注意到，他對於畫壇的動向依然投以關注。這段期間他不斷在海外展覽，然而一九八〇年才初次在台灣舉行公開展覽會。我們對此可以區分為兩個時期，以一九八〇年為前後界線。

1.隱遁的畫家與知名的建築師（1960～1980）

陳其寬初到台灣依然投身於建築教育的啟迪與事業，繪畫創作成為自己業餘的努力工作；只

▌陳其寬　縮地術　1957年　23×122cm　水墨設色紙本

▋ 陳其寬　朱顏　1957年　23.7×120.7cm　水墨設色紙本‧拼貼

29

▌陳其寬　嚴島神社（宮島）　1957年　23×120cm　水墨設色紙本

▌陳其寬
山門
1978年
62×62cm
水墨設色紙本

是國內畫壇當時還不知道這位已經受到國際重視的知名畫家。但是，他並沒有積極活動；一九六〇年因為秦松作品〈春燈〉被質疑潛存共產主義的意識，於是在現代藝術逐漸高漲之際，政治力量介入；隨之一九六一年徐復觀由香港的《華僑日報》發表〈現代藝術的歸趨〉，因為這篇文章爆發了著名的現代畫論戰。陳其寬隔年（1962）在《作品》發表〈肉眼、物眼、意眼與抽象畫〉一文，當然這篇文章並非為了回應徐復觀，只是，這篇文章是在畫壇對於抽象藝術產生疑慮氣

氛下的產物。他並不標榜抽象畫，而是質疑抽象畫的侷限；從事建築事業的他，著重於機械主義那種進步觀，對於進步主義的物質發展給予肯定，對於蒙德利安（P.Mondrian）作品明確意識到機械主義的表現，其理性意涵則受陳其寬肯定，相對於此，對於過於感官主義的畫家，譬如勃拉克（J.Pollock），則認為是時代不安與個人心裡資質，抱持懷疑態度。由此明顯地可以知道，陳其寬對於藝術抱持著理性而健康的觀點。一九六四年辭去建築系主任之後，遷居台北開設

建築師事務所。一九六六年他與林芙美女士結婚，生活趨於穩定。然而，整體的台灣繪畫圈對他仍相當陌生，他的榮譽是來自於剛剛站穩腳步的台灣建築界，一九六七年獲得台灣十大建築師的榮譽。除了在台灣的建築作品之外，他也前往國外擔任建築設計或顧問；在台灣設計建築之外，他的美術作品展覽都在海外。著名的建築作品有一九六九年中央大學校園設計，一九七〇年林口新城規劃，擔任沙烏地阿拉伯老皇大學建築顧問，一九七八年設計中央警官大學，一九七九年彰化銀行大樓。美術展覽方面則有八次國外個展。由徐小虎策劃的一九七七年加拿大的巡迴展，使他逐漸成為台灣的知名畫家。一九八〇年前後或許可以視為他作品與生涯的重要時間。這段時間，他的減筆畫的墨趣已經自成一家，〈迴旋1〉也成功地首創大地風景的鳥瞰視覺，〈山門〉那種空間透視的幻境也已經完成。因此，一九八〇年當他初次以畫家身分在國立歷史博物館的個展會上出現時，必然刷新眾人眼界。

2.台灣畫壇的新兵與國際畫壇的老將（1980～2007）

第一次在台灣的展覽時，是他擔任東海大學工學院院長的一九八〇年，身分是建築師，初次展覽即已經在國立歷史博物館舉行。這離他回國已隔二十年。一九七七年當時擔任加拿大維多利亞美術館東方部主任的徐小虎，特地由加拿大回台找陳其寬舉行個展，屢尋不獲，最後在建築界友人處得到電話號碼，聯繫陳其寬，約在《藝術家》雜誌社見面，見面時《聯合報》記者陳長華、《中央日報》記者蔡文怡在場，隔天大幅報導了徐小虎，也刊載了陳其寬的一張猴畫，於是台灣各界才知道這位畫猴的畫家。促成這次展覽的重要人物有陳長華、何恭上、何政廣以及何浩

天等人。（註16）

陳其寬的繪畫經歷七〇年代的醞釀與創作，到了八〇年代可以說達到創化的時期，不論是題材的新穎或者創作的技術層面，都可說是進入另一種創作的新的里程碑。他在宇宙與視覺想像的結合過程中，獲得了新的體認，譬如一九八四年的〈一元論〉已經將宇宙畫與中國人的思想結合為一，一切世間現象回歸到根源性的統一，一切對立與矛盾，都因為發現這種新的宇宙一體性而有開闊的心胸。這個階段可以說是陳其寬作品進入玄學的階段，達到傳統文化的符號性的辯證時期，到了一九八六年的〈巽〉等對於八卦符號的創作之後，他終於在繪畫上跨越了過於抽象的隔閡，將這種想像的宇宙觀與自己感官的肉眼結合，進入一個物眼與意眼那種新事物發明的科學視野與心靈結合的世界，創造出了〈陰陽2〉（1985）。這樣的轉折，或許誠如他所主張的一般，從自然出發，對於自然加以變形、重組、再造，最後回到人間現象。（註17）因此，陳其寬的繪畫起點固然在於自

陳其寬
迴旋1
1967年
197×22cm
水墨設色紙本

然，然而賦予了改造自然的人那種無限的創造力，只是這種創造力背後，必須有人間現象加以制約。所以，不論是陳其寬的宇宙畫在趨向玄學之際的〈一元論〉，或者人體畫在趨向於立體派的抽象主義的〈地景3〉（1994），都能審慎地回到具體與變形的自然之間，重新在這兩者之間找尋到人性的價值。因為，陳其寬的繪畫從不是單純為了個人快樂而存在的作品，而是作為發掘人性價值的工具，或者說藝術是對人類處於文明發展過程中，迷失自我的一面鏡子。他的畫風與他的個性一致，顯示出溫潤寬和的特質，就新一代畫家而言，他已經克服了繪畫與人格合而為一那種對傳統精神挑戰，並且以實驗態度走向對於傳統文化存在價值的肯定，因為他一直都是在繪畫中實踐他的理想，表達他的情思。

一 九 八 〇 年 之

後，陳其寬在台灣畫壇成為知名畫家，在國內外舉行數次重大展覽，可說是近現代中國水墨畫找尋現代化的代表性畫家之一，甚而說是一種融會東西美術表現的先知。二〇〇四年，陳其寬獲得第八屆國家文化藝術基金會美術類文藝獎，對於他畢生在美術貢獻上的殊榮給予肯定。二〇〇七年六月六日，去世於方才移居兩年的舊金山，享年八十七歲，七月七日在台北晶華飯店舉行的追悼會上，徐小虎致詞時指出：「有人說五百年一個陳其寬，我認為陳其寬只有一個，他就如同從石頭蹦出來的猴子一樣，沒有人可以取代。」

▌陳其寬
巽（易經，兩風相隨）
1986年
187×30cm
水墨設色紙本

註釋

註1：這篇文章首先發表於《陳其寬七十回顧展》（台北市，台北市立美術館，1991年），原名為〈時間·空間·人——記陳其寬繪畫的發展〉。往後又以〈陳其寬——一位貫通中西的奇才〉刊於《須彌芥子——陳其寬八十回顧展》（台北市，財團法人沈春池文教基金會，2000年）以及《雲煙過眼——陳其寬的繪畫與建築》（台北市，台北市立美術館，2003）等展覽圖錄上面。本文對於陳其寬的繪畫風格與生涯有清楚的勾勒。此外鄭惠美《一泉活水——陳其寬》（台北市，INK印刻出版有限公司，2006年）也對此有清楚的描述，這本書實際上是《空間·造境——陳其寬》（台北市，雄獅圖書股份有限公司，2004）的傳記版。但是，關於陳其寬最早的生平追述記載應該屬於唐德剛〈陳其寬畫學看記——兼論國畫現代畫〉、羅青〈一隻毛筆再造乾坤——陳其寬訪問記〉兩篇文章。兩篇文章皆發表於《藝術家》111期（1984年8月）。

註2：陳其寬父親的姓名在一切資料中無法考察。或許有其不願為人知道的事情。

註3：關於陳其寬兄弟姊妹的排行情形，據鄭惠美《空間·造境——陳其寬》（台北市，雄獅圖書股份有限公司，2004）指出有四人。然而，頁17附圖照片中則有五人。斯人已

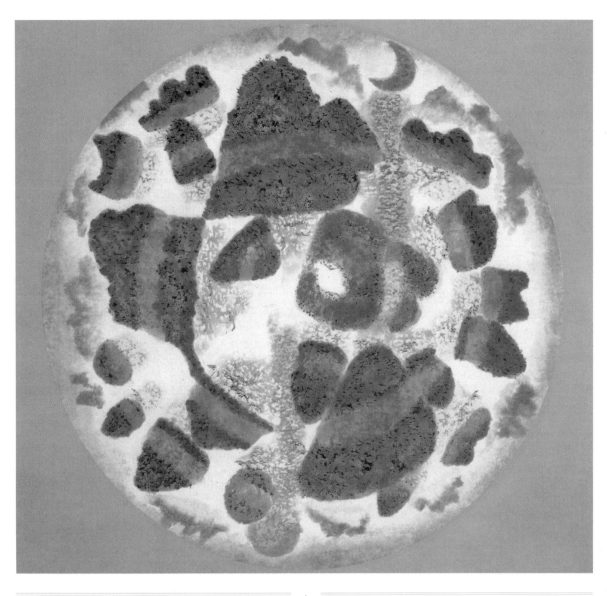

陳其寬
一元論
1984年
直徑61cm
水墨設色紙本

矣，頗難考究。

註4：參照鄭惠美《一泉活水 —— 陳其寬》（台北市，INK印刻出版有限公司，2006年），頁75。

註5：參見羅青〈一隻毛筆再造乾坤 —— 陳其寬訪問記〉發表於《藝術家》111期（1984年8月），頁87。

註6：王韜《變法自強》，引自《未完成的革命 —— 戊戌百年紀》（台北，台灣商務出版社，1998年），頁78。

註7：康有為〈康有為上皇帝第五書所獻變法三策〉，引自《未完成的革命 —— 戊戌百年紀》（台北，台灣商務出版社，1998年），頁191-193。

註8：張玉法《中國現代史》（台北，東華出版社，1990），頁172。

註9：同上，頁206。

註10：關於此點參閱羅青〈一隻毛筆再造乾坤 —— 陳其寬訪問記〉，頁88。鄭惠美《一泉活水 —— 陳其寬》，頁85。

註11：參閱羅青〈一隻毛筆再造乾坤 —— 陳其寬訪問記〉，頁90。

註12：張玉法《中國現代史》（台北，東華出版社，1990），頁

707-716。

註13：關於路思義教堂建築設計的經過，請參閱〈路思義教堂大事紀〉，收錄於《雲煙過眼 —— 陳其寬的繪畫與建築》（台北市，台北市立美術館，2003），頁206-207。

註14：引自鄭惠美《一泉活水 —— 陳其寬》（台北市，INK印刻出版有限公司，2006年），頁65。關於路思義教堂設計與建造過程請參閱上述著作第一章「路思義教堂之役」，此書對於這部分的敘述是向來文獻最詳實與可靠者。

註15：參見漢寶德〈情境的建築〉，收錄於《建築之心 —— 陳其寬與東海建築》，頁13。

註16：李鑄晉〈陳其寬 —— 一位貫通中西的奇才〉，收錄於《雲煙過眼 —— 陳其寬的繪畫與建築》（台北市，台北市立美術館，2003），頁16。

註17：同上，頁17。

二 陳其寬風格發展與變遷

　　陳其寬繪畫風格的發展與完成，可說是中國美術發展過程中的奇特現象。因為在他繪畫作品中，成就不少中國美術發展中所難以達到的特殊要素。當時國際局勢的阻隔，使得中國美術所標榜的現代化並非完成在所謂傳統學院出身的畫家身上，也非完成於其他刻意有為的藝術家身上，而是完成在以建築聞名，卻又早已成名於海外，然而在海內很晚才為人們所知道的這位建築師身上。這種情形說明了傳統藝術在自我革新，以及東西對話的過程或者自我主體的型塑過程所存在的矛盾。然而在陳其寬身上，似乎卻不經意地解決了這些傳統與現代化之間的隔閡，他並沒有像民國初年的畫家那樣高呼藝術救國，或者也不像其他畫家那樣留學西方汲取新知，回國站上藝術講堂，啟沃藝術；也沒有二次大戰後台灣畫家試圖解決傳統問題而對於傳統提出嚴苛的責難。他的繪畫風格的形成有其自我人格特質、生命體悟、空間懸絕那種熾熱的祖國愛的動力，還有其特殊教育過程所產生的文化碰觸所產生的火花。

　　外界往往認為陳其寬並非科班出身，但是，他卻在中國接受到第二代卓越水彩畫家李劍晨的指導，同時留學美國期間也選修過諸多藝術課程，並且在麻省理工學院擔任設計教師。我們僅能狹義地認為，他並非正統水墨畫科班出身；而這樣的經驗也就使他更為大膽將許多新媒材的體驗，以及新的視覺感受與思想融入水墨畫中。因此，我們分析陳其寬的繪畫風格發展與變遷之際，實際上也等於體驗了中國美術在近現代化道路發展的有機生命的反省過程。以下我們分成四個時期來說明陳其寬繪畫風格的發展與變遷：首先是萌芽時期——西潮下的繪畫體驗；其次是融合時期——新視野下的摸索；接著則是創化時期——宇宙時間的洞悉；最後則是圓熟時期——「小國寡民」的共存世界。這四個階段的劃分就西方的風格學而言，都有其侷限，而最大問題所在是陳其寬並非以畫家身分來創作，往往是在一種生命體悟下所進行的創作行為，因此，除了他的形式風格之外，重要的是他內在精神的感動所激發的美術現象的採用而已。因此，我們在探討他的風格時，重點往往會論述於他的文化觀、生命感悟。

（一）萌芽時期——西潮下的繪畫體驗

　　陳其寬的繪畫基礎的奠定時期，如果就其現有作品而言，留下給我們參考的僅只是水彩畫作品而已。這一成果的起點似乎出自於中央大學建築系，只是如果我們回顧他的追憶或者往後自己所標榜的創作基礎、依據，其實是相當傳統而根源性，那就是中國讀書人所無法捨棄，中國美學的根本思想所在的毛筆的表現內涵。由此我們可以知道，陳其寬在融會西方美術表現時，並不高

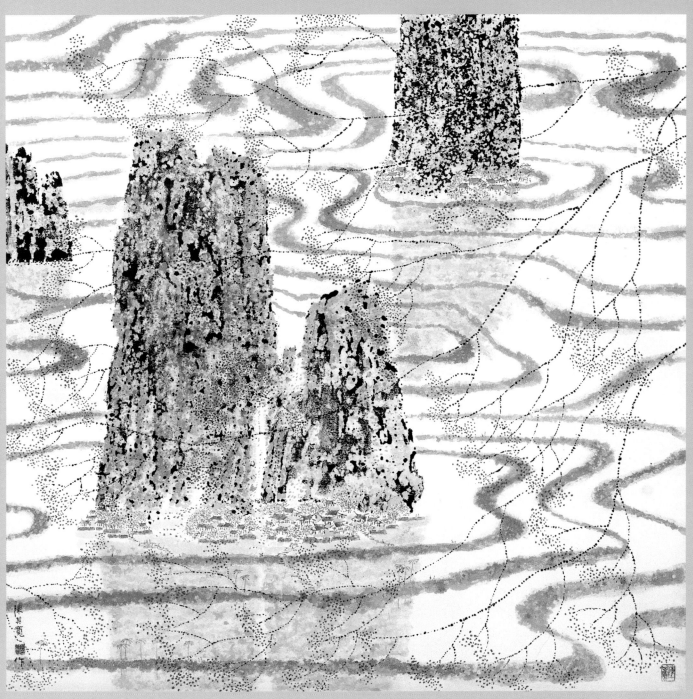

■ 陳其寬
紫氣東來
1992年
60×62cm
水墨設色紙本
藝術家自藏

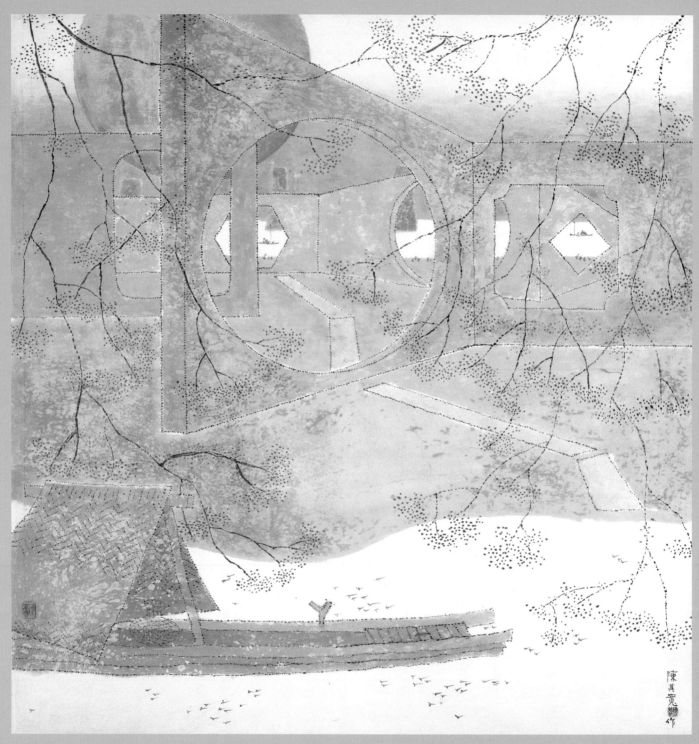

陳其寬
野渡無人舟自橫
1995年
64×64cm
水墨設色紙本
藝術家自藏

聲疾呼「革中鋒的命」，也無須捨棄所謂傳統的筆墨問題，因為這是他實踐自我的文化表現的工具。

民國初年的書法界延續清代碑學思想。阮元提出〈北碑書派論〉、〈北碑南帖論〉論述，隨之包世臣〈藝舟雙楫〉，清末民初康有為的〈廣藝舟雙楫〉奠定了碑學在清代的理論基礎。因此，民國初年書法界延續著清代對於北派的推崇，「北派則是中原古法，嚴謹拙陋，長於碑榜。」(註18) 清代中葉，國力衰弱，自然反映出文士在書風上追求矯健的樸實風格，以求振作的企圖心。這種企圖心延續到民國。張大千的老師李瑞清即是典型的例子。陳其寬從小臨摹〈張猛龍碑〉、〈張黑女碑〉，也指出「我畫猴子就是寫書法，筆筆中鋒，猴子的四肢我用濕筆，身子用扁筆。」(註19) 即使在變亂、播遷中依然背書、練習書法不斷。因此，文化傳統對於陳其寬本身並非是負面的，反而在他往後的藝術創作中發揮相當大的作用，許多靈感都是他與古書、傳統文化邂逅之後，面對自己感遇的抒發。如果我們忽視了他的幼年教育，或者對於傳統在他身上的所產生的積極作用加以漠視的話，將無法認清他的繪畫是多麼具有東方的人文特性。(註20)

陳其寬的藝術成就不在於新，而在於使傳統與現代具有巧妙的精神結合；他突破西方純粹形式主義的傾向，走出屬於東方文化的主體特質，因此其「新」即在於他融合東西方的差異於自己的感受當中。而其技術表現與其視覺呈現手法，在當時的確打開一般人的觀賞視野。目前我們可以看到他留下最早作品即為水彩畫、粉彩畫，以

陳其寬聊到自己的繪畫作品時，忘情地用手比劃起來。（李銘盛攝）

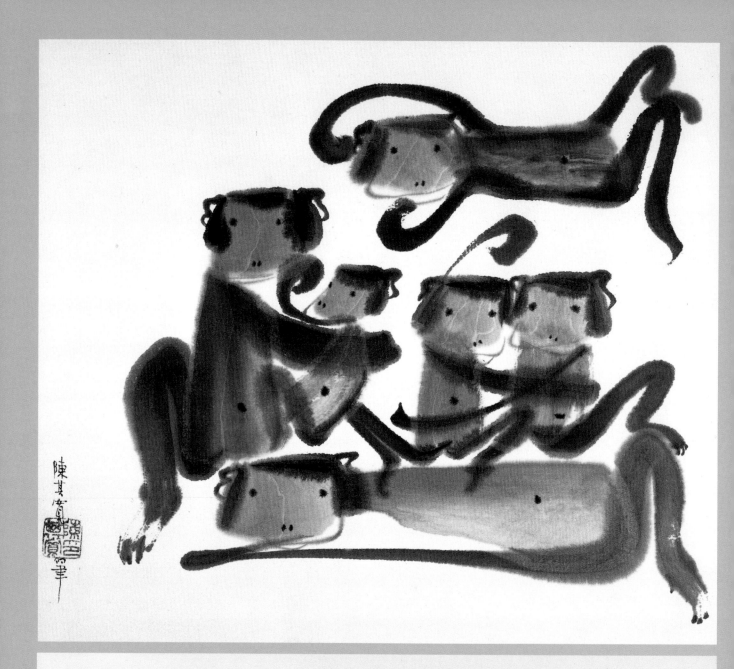

及兩種媒材混合使用的作品。特別是戰時完成的作品，頗有紀實風景的特色。回顧西方水彩畫的起點在於英國的亞歷山大‧寇任斯（A.Cozens），他著重於繪畫表現時的「斑點」（blot），由此斑點的偶然性作為聯想基礎，並引用莎士比亞的名言來對照說明自己的藝術創作，他說：「修正自然，毋寧說改變自然是藝術，但藝術本身就是自然。」因為藝術本身並非純粹的模仿，其本身就如同接枝的組合，使用斑點可以將大自然加以單純化或者抽象化。這樣的觀點開拓了英國水彩畫的新局面。（註21）水彩雖由荷蘭的「地形圖誌」（topography）發展而成，然而由於英國陽光比荷蘭為豐富，陰晴雨霧造成變化多端的大氣氛圍，適合透明水彩的表現手法，於是水彩成為英國特殊民族性與國際性的創作媒材。（註22）

中國水彩畫的起點，如以李叔同所畫〈茶花女〉這件現存最早的水彩畫作品算起，它的發展歷史僅有百年之久，著名的水彩畫家有李鐵夫、呂鳳子、周湘、徐永青、李叔同、張聿光等人。

而影響陳其寬水彩最大的畫家李劍晨，則應屬中國水彩畫第一次高潮的「成長期」的卓越畫家。（註23）所以陳其寬當時喜歡運用的媒材在中國已經發展出屬於中西合璧的風格，這點比水墨素材在融合方面所遭遇的困境還要容易解決，正如同油畫表現上，媒材所遭遇的文化融合問題比水墨畫還要單純。

〈嘉陵江〉（1940），是陳其寬進入中央大學建築系後最早留下的作品。畫面上充滿英國水彩畫那種透明清澈還有對於對象的紀實效果，嘉陵江的寬闊河面成為畫面主題，相對於此，兩岸的風光缺乏前景，使得畫面變得過於平實，此外物像的質感並不清晰，水彩畫紀實性中的光影在此變得模糊。往後，數年後他在滇緬或者西南所留下的作品，已經具備專業畫家的細膩與對象在光影下所呈現的主觀感受性的抒發能力。從〈雷多〉（1944）、〈密芝那戰地速寫〉（1945）到〈昆明文廟〉（1945）都可見到其專業能力。〈昆明文廟〉是戰勝後的作品，因為描繪時間較為從容，不像戰時作品那樣急迫性，因此在建築物的細部

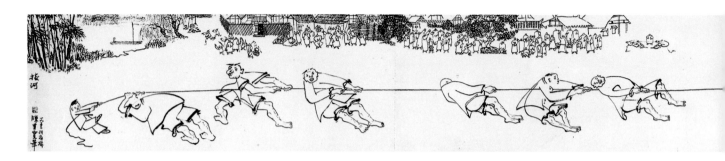

描繪、質感與光影表現上可稱為絕佳作品。然而，我們如果對於此一時期的作品加以進行風格評斷時，我們將會發現，首先，這些作品僅屬於對眼前所見事物的描述，當然含有其感受，然而在主觀的表現性上尚且不強烈，毋寧是客觀性的紀實意味更為濃厚，從對象的細部、質感及光影的表現上我們可得到印證。此外，就對象的表現手法而言，透明水彩具有高度的透明效果，易於表現自然的光影效果，然而在處理厚重的肌理表現時，卻因為重疊容易造成色彩渾濁，因此也就不得不採取不同媒材的混用，以達到特殊效果，陳其寬為了解決這個問題，採取色筆與水彩混合使用的手法，以彌補水彩在厚度與特殊效果的不足，這點可以在〈雷多〉這幅作品上看到。除此之外，對於對象的凝視技法上，他採取了單點透視法。

就透視法對於眼前視覺的有效表現性而言，〈雷多〉的確顯示出視覺面對對象的侷限性，只是我們必須注意到，陳其寬出身於建築，建築自有其特殊的對象表現方式。這樣的特殊視覺表現手法並未出現在美術作品上，而是在他屬於專業的建築圖上面。

戰後，陳其寬實際以他所學從事工作，我們在他戰後為南京城所描繪的首都設計圖中即能看到肉眼所看到的特殊景觀，〈首都政治鳥瞰圖〉（1947）是由陳占祥設計，陳其寬所描繪的設計草圖。草圖往往表現出一種設計理念，而這種理念透過特殊的視覺手法呈現出設計理念，所以眼前所呈現的東西並非現實事物，然而卻是基於應有的物質條件，用以呈現視覺所看不到的東西。設計圖的前提是以理性為基礎，表現的卻是一種不存在的視覺，也就是如何讓對象呈現與突顯的表現手法成為設計圖的課題。往後，陳其寬藝術風格的表現是由這種並非出自於中國所特有的視覺出發，而是由這種理性的推理發展成特殊的對象表現手法。

綜觀陳其寬在出國留學之前的繪畫風格的養成上，首先是對於水彩畫那種攜帶方便的媒材具有濃厚興趣，藉此創作他生活周遭所看到的事物，因此在理念上應該屬於自然對象的模仿。在風格上則延續著水彩畫所特有的風格，水氣氤氳，設色淡雅，然而為了表達主觀的感受，他已經開始勇於使用不同素材以形塑畫面上的質感。其次，建築圖的透視那種特有的對象觀察，使得他具有機械性推理的對象觀照能力，這正是他往後所說的「物眼」，只是這種能力與美術創作尚且無法有效結合。

（二）融合時期──新視野下的摸索

陳其寬前往美國之後，一九四八到一九四九年經歷一年的建築學習；此後從伊利諾遷往洛杉磯，他在此地選修加州大學的藝術相關實作課程，也體會到西方美術教育的自由精神。這時候

■ 陳其寬
拔河
1952年
25×120cm×2
水墨紙本

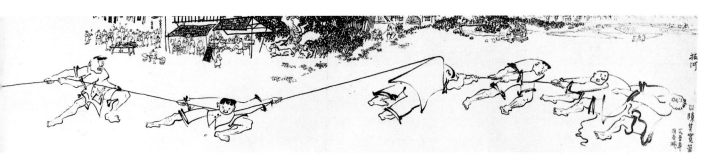

台灣還處於風雨飄搖的動盪時期，一九五〇年五月韓戰爆發，美國協防台灣，使得侷促一偶的國民政府，重新與美國結盟，得以喘息偏安。這段期間，我們還無法看到陳其寬繪畫作品的面目。到了他進入葛羅培斯事務所，並且到麻省教授設計課程之後，他所留下的作品逐漸增多。此後，他到紐約與貝聿銘合作東海大學設計之後，可以視為他積極融會西方表現手法的第二個階段，然而，總體而言我們可以將陳其寬在美國這十二年歲月，視為他繪畫的融合時期，可以區分為麻省康橋時期、紐約時期兩個階段，兩個階段的分歧點在一九五四年，而後段時期在一九五七年前往台灣為東海大學整地之後，則進入後期的另一階段，他趁到台灣之際進行國際性的考察，來回於世界各國之間，眼界自然比國內畫家開闊。

作為陳其寬起點的作品，並非西方那種抽象而非自然的現象，他以傳統人文精神的減筆畫為創作的基礎。譬如「母與子系列」（1952）這種畫風的起點，純粹是以中國繪畫特有的書法性線條作為表現的主軸。中國書法去除了文字的說明性之外，相較於西方繪畫表現那種具體的自然模仿，書法如果以線條作為表現主軸而言，則全然是抽象影像。陳其寬這系列作品受到亨利‧摩爾影響，只是，隨之他的步伐回到抽象與具象之間，轉而以自己在雷多所親眼見到的猴子為創作主題。這些主題中首先出現的是親情世界，譬如〈母與子1〉（1952）以猴子這種近於人類的動物

為主題，表現出各種意想不到的動作、表情與其心理。此外，〈球賽1〉（1952）與〈球賽2〉（1952）都是陳其寬在異國世界所見到的激烈運動。相對於「足球」那種魔術夢幻主義那種強調時間感的作品，那麼他提出屬於東方的團體運動，這種運動更充滿戲劇性的表演張力，〈拔河〉（1952）完全採用白描線條來表現人物的各種詼諧動作，人物表情與動作洋溢著陳其寬面對事物所採取的幽默態度。這些展覽作品當中，成為往後水墨表現的重要主題應屬四川生活的追憶，譬如〈山城泊頭〉（1952）與〈歌樂山與重慶〉（1952）。這兩件作品依然沿襲白描筆法，然而已經開展出異於中國傳統水墨畫的視野，他將向來中國傳統水墨畫那種較為寬的條幅，以狹窄的條幅來描繪，使得畫面上的中心點更為集中，綿延不絕的時間感覺趨於中央主軸，經由拾級而上的人物動作，整個風光映入眼簾。

陳其寬在美國風格的形成起點，並非單向的吸收而是適度的融合，他從觀賞到類似亨利‧摩爾作品的新穎度所震撼的同時，並非模仿，而是找尋到自己文化母國的差異性。亦即，他清楚意識到東方與西方的差異到底何在，因此他採用中國繪畫中以線條表現對象手法極點的白描，藉此彰顯出東方特質。除此之外，〈街景〉（1952）、〈運河〉（1952）則將鳥瞰法融入畫面上，此外，蠟染與滴彩的使用也相次開始實驗。或許就文化融合的點而言，這兩件作品與〈山城泊頭〉

陳其寬
足球賽 2
1952年
120×25cm
水墨紙本
伯克基金會藏

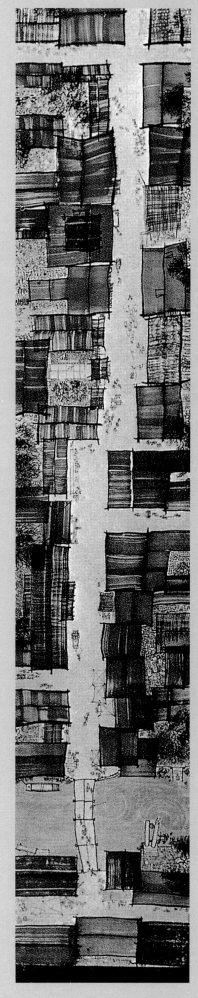

陳其寬
街景
1952年
120×25cm
水墨紙本

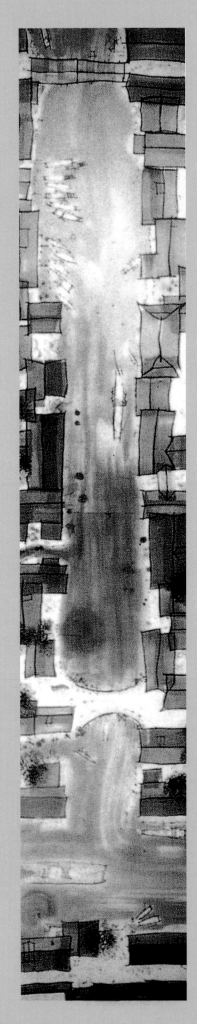

■ 陳其寬
運河
1952年
120×25cm
水墨紙本

■ 陳其寬
慾
1957年
23×30cm
水墨設色紙本

（1952）與〈歌樂山與重慶〉（1952）應該是陳其寬繪畫融合的起點，水墨現代化的先知地位也就由此而確立。此外，特別的是他採用篆字來落款，異於對於傳統的捨棄，他反而希望藉此突顯有別於向來傳統水墨畫中的落款手法。由此可以看到，陳其寬實際上並非把繪畫當作一種遊戲，而是作為現代畫家起點的自我意識的表白，是一種嚴肅的創作態度，而非業餘畫家的心態，也非文畫墨戲那種社交的應酬。

往後，陳其寬逐漸出現了對於遙遠的東方世界的追憶，一股鄉愁，自我醫療的鄉愁作品成為他逐漸增多的題材。關於這一點漢寶德這樣說：「我們覺得在抗戰之後流浪到美國的知識分子，都是有懷鄉病的。但心念祖國，在感情上反而比國內的人更為愛國，在思想行為上，更為傳統。這是一種『華僑意識』；後來也有外國評論家這樣說。」（註24）的確，寄居異國，自己文化中的記憶，是生活的一部分，行為模式的一環。許多他在大陸的記憶逐漸湧上畫面，〈大雨如注〉（1953）那種塊面平塗所建構出的建築物，採用

墨滴所表現出的斷斷續續的線條，日後成為他虛線的基礎。此外，〈風帆入室1〉（1953）、〈風帆入室2〉（1953）等窗景系列，日後成為他發現空間的根源。

陳其寬來到紐約與貝聿銘合作之後，在此見到更多繪畫潮流。美國抽象表現主義那種自由流動的油彩在當時正是大行其道之際，在他作品中出現更多西方前衛美術的面貌，除了抽象表現主義的滴彩之外，超現實主義所轉化出的拼貼手法，譬如〈慾〉（1957）、〈朱顏〉（1957）、〈貼紙工〉（1957）等，還有透過蠟染使得畫面趨向於抽象影像的技術，也不斷被他重複使用。除此之外，立體派那種重疊性的意向聯想的手法也由他加以轉化使用。這段在紐約期間的作品當中，除了一九五七年首次來台前途經日本由嚴島神社的水光倒影的靈感，使他創造出的水光瀲瀲的手法之外，其實，陳其寬在紐約這段時間，已經完成他往後從現代美術所轉移媒材的各種嘗試。陳其寬在紐約這段時間內所表現的作品媒材、題材都呈現出多元性，特別是形式上的翻新最為顯著。

向來，中國水墨畫標榜精神上的崇高，因此在形式革新上缺乏積極作為，陳其寬在紐約這段期間，卻不斷嘗試新手法，試圖打破傳統水墨畫的因襲不前。因此，諸如上述所說的來自西方啟沃的新表現技術，不斷被加以嘗試，同時奇怪的是傳統的生活經驗所構成的美感世界，卻逐漸在他的作品中醞釀與出現。這點形成技術與主題在當下生活體驗上的落差，最明顯的例子是〈暮雲春樹〉（1956）、〈郊遊〉（1957）、〈猴戲〉（1957）與〈除夕〉（1957）。這些作品都是自己生活經驗的追憶，然而這樣的追憶與〈漁魚〉（1953）那種現代感比較起來，更加表現出濃烈的故鄉情懷，因為這些題材具有充分的地方性與時間性，重要的是一種民族情感的流露。除夕是中國人返鄉團圓的季節，孤獨一人的陳其寬所追憶的東西彷彿是自己在北京的兒時記憶。這件作品在氣氛營造上給人如同一種斑駁相片的追憶一般，看了令人發思古幽情。僅只這麼一件小幅作品，陳其寬卻在採用繁複的技巧性，蠟染、墨拓及鳥瞰圖視點的變形採用，這樣的技巧性與一味注重繪畫內容的文人化傳統卻又相當不同。陳其寬與其他中國畫家不一樣的是，他相當重視表現對象的技巧性，而非如同在他畫猴那樣注意流露出文人的墨戲手法，這種技術性的重視與控制技術的嚴謹度，當然來自於建築家的理性主義的精神。

回顧中國水墨畫的發展，早從南朝一乘寺的凹凸花那種西方立體描摹表現首次受到中國人讚嘆開始，中國繪畫在某種程度上經歷不斷的發展、消化及轉化等各種階段。這種情形正如同中國思想從東漢開始接觸佛教之後，不斷產生大規

陳其寬
猴戲
1957年
23×25cm
水墨設色紙本

陳其寬
暮雲春樹
1956年
120×25cm
水墨設色紙本
伯克基金會藏

陳其寬
郊遊
1957年
120×25cm
水墨設色紙本
伯克基金會藏

陳其寬
除夕
1957年
120×25cm
水墨設色紙本
伯克基金會藏

陳其寬
漁魚
1953年
120×25cm
水墨設色紙本
伯克基金會藏

模的經典翻譯活動，最後在印度遭受回教徒入侵，破壞了當時世界最大大學那爛陀大學，一方面因為印度佛學的衰落，一方面也因為中國已經進入佛教思想與傳統思想融合的內化時期，不再需要留學生前往印度學習或者輸入新知。於是，中國文明以其自身的滋養自我發展。在繪畫上，北宋繪畫在寫實主義的對象表現上，成為最大的特色，同時兼融禪宗精神的寫意的減筆畫風格卻也獨樹一格。大體而言，中國水墨畫不斷更新，而非一層不變，譬如南宋畫風趨向於空靈，轉化了北宋那種嚴謹的寫實風格，元代以文人那種蒼老、疏簡、溫潤等精神為特質，明初浙派繪畫的跌蕩有致的院畫風格受到推崇，隨之吳門畫派趨於老成而內斂。清初四王以尚古為風，缺乏自我面貌，然而同時卻有四僧那種開創性的精神與新視覺世界的開展，筆墨、形式、題材都與畫壇的保守形成對立。揚州八怪風格獨特，各有面目，海上畫派的任頤畫風開拓一種新視野。當清末民初之際，中國經歷近千年來囿於國際的鎖國局面，期間雖有明末一段短時期的開放，卻因日後趨於保守，無法迅速與世界同步，後因帝國主義侵凌，以鴉片毒害中國，國弱民窮，諸多原因造成中國繪畫的保守印象。

實際上，我們就歷史的發展脈絡來看，每一個時代都有其自身的精神歸趨。造成封閉，有其特殊理由，然而一經融入國際社會，所謂的傳統精神反而成為醞釀自我風格與文化主體的最佳土壤。陳其寬繪畫的成就，實際上是他那種科學精神的求新求變，融合屬於中國土壤所孕育出的人格特質，也就是那種內聚性的保守特質，使得他固守的水墨畫根源的毛筆，以及其個人的生命情調得以出現新的時代面貌。

在這種特殊的變遷當中，陳其寬生長的時代，不論在教育或者社會風氣已經逐漸開放，民國初年的水墨畫改革宗師都已經在各自崗位，樹立起自己的歷史地位。譬如，徐悲鴻早已名滿天下，傅抱石來自石濤的創見也已受到重視，嶺南派的手法也有其影響力，來自八大影響的潘天壽也都在畫壇、學壇受到青睞。只是，陳其寬在當時並沒有留下水墨畫作品，而是留下與建築草圖相關的水彩畫。這點說明陳其寬在寓居海外期間才開始思考與實踐水墨的表現問題，幸而也因為他在當時並沒有實際投入這些水墨畫大師門下，少去了門戶因襲的糾葛。於是陳其寬在創作上就更能自由發揮自己的想像力，創作屬於自己所看到的世界。因此，陳其寬在美國這段時期的風格可以視為融合的時期，形式上的手法雖然有別，然而情調卻洋溢著濃厚的中國情感，試圖將傳統情調與新時代的視覺進行融合。這些作品中，陳其寬保有減筆的逸趣，同時也在表現技術上反覆思索，試圖融合當時可以採用的技術來刷新傳統水墨畫的保守與侷限性。所以這段期間的風格奠定了往後趨向抽象或者具象，減筆或者繁複的歧路上。

（三）創化時期──宇宙時間的洞悉

一九六〇年是台灣逐漸從動盪走向穩定發展的階段。這年陳其寬回到台灣擔任東海大學建築系系主任。我們從這段時期發現陳其寬在風格上依然相當多樣，只是，可以從他視覺理論的歸趨上找到脈絡，亦即探尋人與大地宇宙的關係、人與空間的關係。因此，我們可以從這種探討中，將一九六〇到一九八五年作為一個風格發展期，一九八五到二〇〇七年去世為止前視為另一個階段。之所以以此作為一個風格的劃分，在於陳其

寬在一九八五年清楚意識到宇宙時間與傳統思想之間的關聯，克服宇宙、空間、人三者之間在表現上的統一，譬如這年他創作出〈陰陽2〉（1985），明確指出自己對於視覺、時間的特殊觀點，並且將許多探討的主題呈現在這幅作品之中。以下為求明確說明風格發展與完成，以表現題材作為區分範疇，在此將陳其寬作品分成（A）減筆墨趣，（B）水光倒影，（C）大地風景，（D）幻境。藉此逐次說明陳其寬在這段時間內的風格發展。

（A）減筆墨趣：陳其寬的水墨畫特質中，減筆墨趣的手法一直都被視為禪畫的一支。陳其寬的創作起點就是減筆畫，他初次到日本訪問在一九五七年；然而在此之前鈴木大拙的著作已經風行美國，一九五二年約翰·凱吉（J.Cage）創作了無聲演奏會〈四分三十三秒〉，同樣也是這

一年他跟隨鈴木大拙學習禪法。（註25）但是，不論是日本禪學是否影響到陳其寬，實際上禪是中國人將佛教加以中國化的智慧結晶，也就是老莊與佛學在唐代透過華嚴宗、法性宗或者天台宗所融會的結晶。於是，所謂禪畫在中國繪畫上的開展，如五代、北宋、南宋與元代的畫家中諸如貫休、齊己、石恪、梁楷、牧谿、因陀羅等都創作了十分優秀的禪畫作品。榮西、道元將禪法傳回日本，因此，不論陳其寬的減筆畫是否受到日本影響，其源頭依然是中國的精神。這段期間，陳其寬在筆墨運用與造型的完整度上，已經趨向成熟，譬如〈閒不住2〉（1964）的猴子身體巧妙地藉由母猴的留白與小猴的淡墨，呈現出虛實互生的趣味性；除此之外，臉部的淡墨與暈染的效果達到自然度，猴子四肢的指頭運用收筆的筆勁與輕鬆勾勒，顯得靈活自在。除了技術達到成熟之

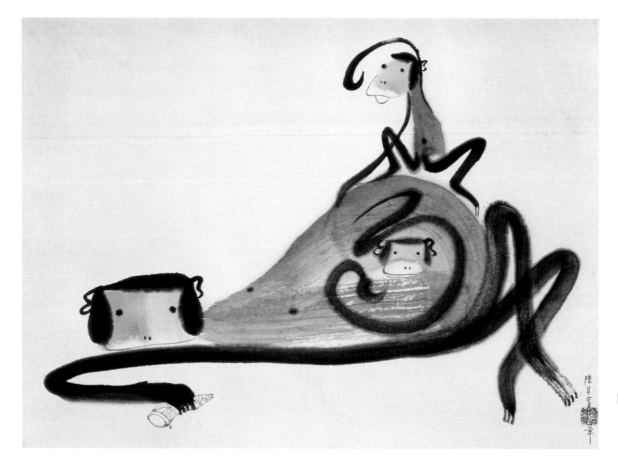

陳其寬
孕
1969年
25×34cm
水墨紙本

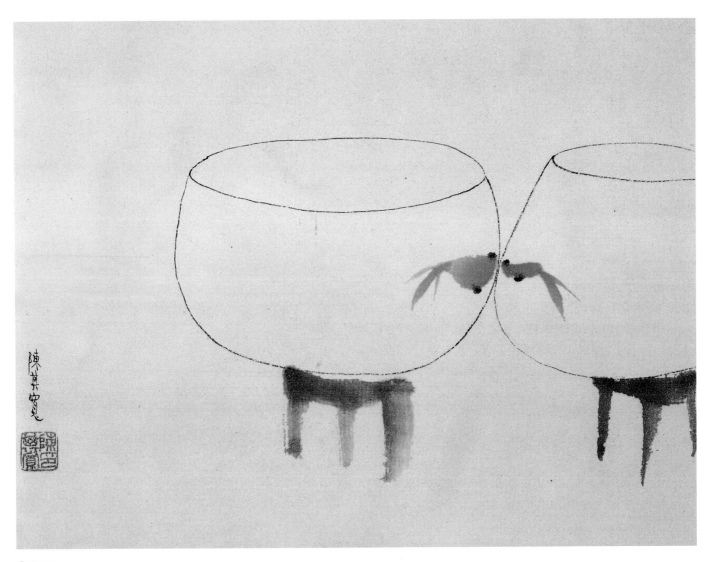

■ 陳其寬
少則得
1976年
14×17cm
水墨設色紙本
加拿大維多利亞美術
館藏

外，表現的主題也更為擬人，更具人性的詼諧效果。譬如，〈如膠似漆〉（1966）、〈吾子〉（1967）、〈孕〉（1969）及〈舉〉（1970s）等等，都能將自己在家庭所獲得生命感受化成前所未有的猿猴世界，漢寶德認為憑此陳其寬已經可以在歷史上留名了。（註26）畫猴成名的畫家，在古代有梁楷〈猿圖〉，表現出母猴抱住小猴棲息於樹巔的情景，這類作品在日本成為禪餘畫派的一大題材，然而梁楷並非畫猴名家。在現代則有梁中銘〈百猴圖〉（1978）。但是，陳其寬的猿猴所表現出的人性則是最豐富與多樣，應屬無人能及。除了猴子之外，貓原本表現出擬人特質，譬如〈滿足〉（1966）表現母貓與小貓在休憩時的滿足，接著則是表現一種貪慾或者困惑，譬如〈惑（可望而不可及）〉（1967），或者表現生命的終結者，譬如〈憩2〉（1972）或者〈終點〉（1977）。其他諸如

〈大劫難逃〉（1973）或者〈機〉（1980）都是一種生命本質洞悉後的了悟。這時他已經接近六十歲，生命已趨於圓滿，洞悉到生命的本質出於幽微的循環。（註27）〈少則得〉（1976）以一個魚缸表示一個世界，台灣與大陸的對峙，小國寡民自有生存之道，展現出老子思想那種小而美的治國精神。老子說「少則得，多則惑」正是表現無窮慾望與生命本質的矛盾。減筆畫〈和平共生〉（1984）應該是生命情趣的歸結點，並非老死不相往來的獨立世界，而是那種理想的和平共生的渴望。陳其寬的女體畫也在這段時期內趨向成熟，〈秀色可餐〉（1979）採用溫和而含蓄的高古游絲描，表現出異於西方美感世界中的實體中的身體；他的女體畫並非優美的魅力，而是那種透視身體與空間的美感，以虛為實，以聯想為起點，在感性的視覺中蘊含有相當程度的理性節制。

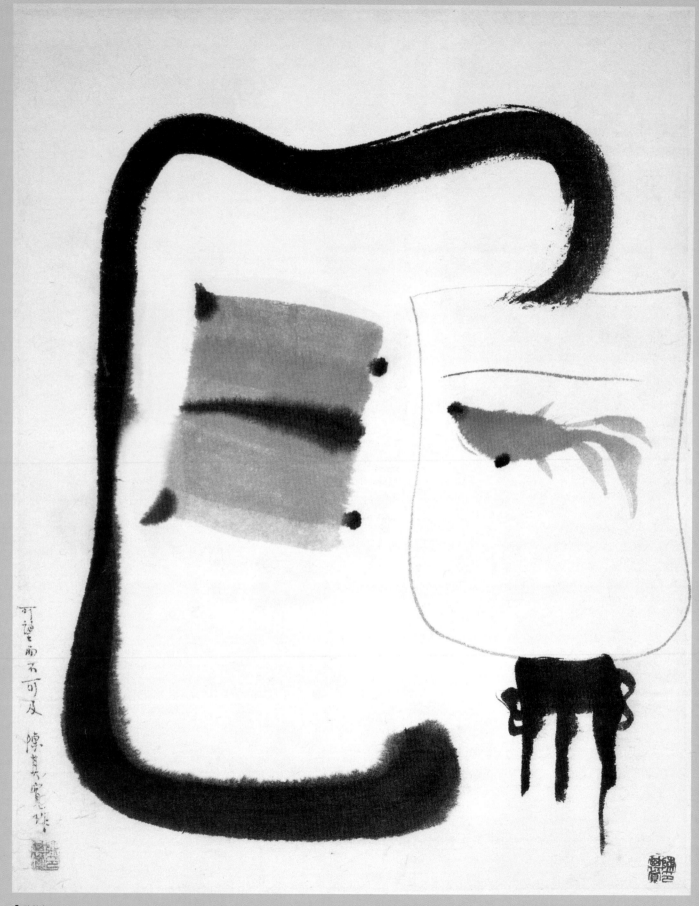

陳其寬
惑（可望而不可及）
1967年
29×22cm
水墨紙本

大
劫
難
逃

陳其寬筆

陳其寬
大劫難逃
1973年
29×22cm
水墨紙本

（B）水光倒影：陳其寬對於水光粼粼的水的世界表現，情有獨鍾。那是一種特殊的視覺延長，對照出真實世界；相較於真實世界，水光世界更是虛擬卻又充滿情趣的世界影像。這種水光世界從〈群蝦〉（1952）與〈一息〉（1952）兩者那種抽象性的水的世界出發，一九五七年〈嚴島神社〉的創作，表現出了波光淋漓，燦爛多彩的水影世界，〈影〉（1959）結合荷花影像，〈早稻〉（1959）則表現出倒影的鄉野景緻。日後這種水中世界不止充滿倒影，也充滿著生命的情趣，譬如〈溪〉（1963）、〈雪溪〉（1965）、〈橫塘〉（1965）、〈鬧溪〉（1969）在一沙一塵中發出盎然的生機，藝術家不捨眾生，萬物皆是有情。他從細微的生命中發現了趣味，藉此表示出自己對於生命的熱愛。陳其寬在這些作品的點景表現上呈現出自己的特有風格，他以那種細密近於放大鏡才能搜尋得到的表現手法，從四十歲開始，幾乎到七十歲依然創作那種細微的世界。當然，其中蘊含傳統東方人表現精緻內容的堅持，對於機械時代那種美國文化的「大」所進行的人文批判。（註28）雖是如此細密，卻並非傳統文人畫「役物而不役於物」那種鄙視纖細的精神，而是具有現代科學精神在人文主義上的堅持，古人有言：「情必近於癡而始真，才必兼乎趣而始化」，陳其寬在表現水光倒影的世界時，如果沒有這種才情，恐難以如此癡迷於表現那種細微的蟲魚世界，而這樣的世界卻又是如此嚴謹的呈現，其樣態是如此自由自在。陳其寬使得尋常那種波光倒影的世界，變成一種生命盎然的機趣。這樣的表現正是在風格邁向成熟所展現在生命感悟上的一大突破。

（C）大地風景：陳其寬所表現的風景，很難用傳統的山水畫加以概括與稱呼。此外，也很難採用風景畫來表示。首先，我們注意到陳其寬從早年的水彩畫開始，那是典型的西方風景的表現手法，對象、氣候、大氣、光影等自然下的一切變化。但是，從〈山城泊頭〉開始，他採用白描表現四川勝景的記憶之際，就已經意識到如何突破傳統山水畫的侷限。山水畫以筆墨為主，所謂有筆有墨方是好的山水畫，但是，陳其寬明顯地避免使用墨。此外，逐漸地他不只不使用墨，試圖使用彩色、使用斷斷續續的線條來突破傳統水墨畫那種筆墨並重的表現方式。他從在美國時所表現的〈縮地術〉（1958）、〈雲低〉（1958）這些作品的年代前後，已經呈現出往後捨棄傳統筆墨觀點的企圖心，並且已經完成其風格上的嘗試，採用拓、蠟染、滴彩的手法增加豐富的新穎感。往後，他即使必須使用線條也只在減筆畫中使用，偶而在諸如〈漁魚〉（1953）、〈碼頭〉（1957）中使用，也是因為這樣的手法近似於鳥瞰圖，這些都是〈山城泊頭〉的延續。遷居台灣之後，他所表現的風景已經不是手法翻新的革新問題，而是採用他身為建築師所特有的「看」的本領，如何將自己心中的「意眼」所見的世界加以變形、重組及轉化。陳其寬知道他採用鳥瞰圖法所表現的世界，依然沒有達到意眼的層次。於是，他初次坐飛機時的感受，成為這段創造新風格時期的依據。「飛機常常要轉彎就轉彎，下降就下降，尤其下降時突然來個大翻身，與地面正好成九十度，我正趴在窗邊看風景，只見眼前的茶田全數倒掛。旋即，飛機又來個急速轉彎，倒立的茶田，又跟著排排旋轉。我的作品為什麼會歪歪倒倒，正正反反，完全來自這次搭飛機的刺激體驗。」（註29）陳其寬的風景表現正如同他座飛機時的體驗一般，並不是單純的風景畫，而是飛離地面那種經驗世界的視覺經由想像力的開

展，因此我們可以稱呼他的風景畫為「大地風景畫」。這種作品出現於〈迴旋1〉（1967）、〈迴旋2〉（1967）及〈九十度迴旋〉（1967），這種新形式的創造出現在台灣。而那時候，台灣的水墨畫界並不認識他。那時候主張水墨革新的劉國松在素材上進行實驗與不斷創造。（註30）所謂水墨畫革新的進一步是「革中鋒的命」。但是在陳其寬的繪畫世界裡面，素材並不是創作的問題，身為創作者是否具備藝術家的資質才是問題所在，台灣在一九六〇年到次年底延燒著所謂抽象畫與具象畫之論爭。陳其寬則在《作品》雜誌發了〈肉眼、物眼、意眼與抽象畫〉。這篇文章其實是站在文明史與自己生活感受出發，以一個人文主義者論述抽象畫，表現得相當中肯，但是對於勃洛克、達利那種精神的散亂不安、故作怪誕的特質則加以批判。但是，他指出書法的時間性與現代美國畫家托貝（M.Tobey）所採用的手法有所關聯性。（註31）的確，陳其寬的作品「迴旋系列」如果沒有那種飛躍的時間性是無法成立的，特別是我們注意到〈九十度迴旋〉已經將太陽呈現出來，相隔兩年他由此推出〈金烏玉兔〉（1969）那種當時宇宙飛行船才能發現的地球景觀。只是，往後這類作品的探討卻不知為什麼中止，直到一九八三年才出現〈大地〉（1983）這種日月並陳的大地風景畫。這件作品結合了〈迴旋〉以及〈金烏玉兔〉那樣的想像性空間，使得這件作品成為陳其寬大地風景的轉振點，由此邁向〈一元論〉（1984）那種既現代也傳統的思想。這種世界是地球村的理論基礎，同時也是「道生一，一生二」的老子世界觀的具現。一切創育化生的根源在於生生不息的道體。於是，他在〈返〉（1984）上面找到傳統思想與當代物理空間的接觸點，所謂「大曰逝，逝曰遠，遠曰返」，從巨

視的角度所達到的肉眼所難以見到的世界，物極必反，最終則又回到原點。總之，到此為止，陳其寬藉由肉眼、物眼，最終達到想像的意眼，不論在學理與實踐的印證上已經獲得統一。幸而，陳其寬並沒有往抽象性的「一元論」發展，否則在抽象性思想的建構下，最終恐怕喪失了現實對象的主體性，進入一種玄學的空泛論述的表現。

（D）幻境：在此所說的幻境乃是指陳其寬在空間表現上的迷離效果而言。這樣的表現方式出自於早年那種〈窗上行舟〉。這件作品上面可以看到他已經發現了內部空間與外部空間的隔閡所產生視覺效果，可以延續觀賞者的趣味。〈山門〉（1978）是他開始

陳其寬
金烏玉兔
1969年
115×23cm
水墨設色紙本

實驗幻境空間的開始，據說這是他閱讀《水滸傳》，讀到魯智深望見山門時的感覺。於是到了〈探幽〉（1979）、〈深遠〉（1979）不只是那種門所產生的幻境效果，而是那種室內與室外的幻覺效果的追尋。陳其寬幼年生活於北京胡同的生活記憶，重新浮上眼前，那裡是五進院落，進門有小院子，穿過月門，進入垂花門，門前兩旁植有柳樹、槐樹，第三進特別寬敞，擺有魚缸、石榴盆栽，第四進是住家。往後這類幻境的作品系列都出自於他對於早期生活經驗的投射。逐漸地，他將這類作品與廣大的生活記憶結合為一，融合了大地風景的宇宙觀，呈現更為夢幻的效果。譬如以昆明滇池為記憶的作品〈陰陽〉（1984）可以說是陳其寬作品中的經典之作。結合了漫長的時間流動的太陽與月亮的時間觀，配合起當地民家與自己兒時記憶的感受。這件作品是他創作力最旺盛的六十幾歲那種風格趨於圓熟的作品，結合一切他所使用過的技術表現，融會了空間與時間的變動，產生小而美的世界。

綜合陳其寬在各領域的發展，我們可以以〈陰陽2〉作為他創化時期的經典之作，呈現出身為具有科學精神的人文主義者的創作面向。陳其寬所革新的繪畫至此已經開花結果，隨後，他所關心的已經不是純粹的繪畫問題，而是一種理念的呈現，一種老子理想世界的表現。往後雖然趨向於老子那種理想世界，實際上也是多重課題齊頭並進，最終進行融匯。

（四）圓熟時期 ──「小國寡民」的共存世界

陳其寬的作品在八○年代中葉以後，進入了另一個階段，似乎有一段時期徘徊於從傳統的抽象性的八卦中找尋創作元素。短期間他創作了〈泰〉（1986）、〈巽〉（1986）兩件作品，這兩件作品的留白來自於〈轉〉（1985）那種元素的轉移與擴大使用。只是，這樣的作品因為趨向於明顯的裝飾性，容易窄化想像力，於是日後我們很少看到陳其寬在這方面的創作趨勢。此外陳其寬的宇宙風景畫趨向於兩個方向，一種是飛昇視野的發展，也就是鳥瞰圖的無窮飛昇的結果，譬如〈翔〉（1985）所展開的發展趨勢，另一種則是由仰視加上聯想所呈現的仰角宇宙風景，這種情形由〈午〉（1969）所發展而成，逐漸成為諸如〈北辰〉（1991）那種上方有一明星的仰角視點。往後，他將這種宇宙風景運用於表現室內空間的穿透性，或者藉由庭院的鳥瞰，飛昇為宇宙空間的眺望，譬如〈內外交融〉（1993）與〈隱地〉（1995）。

在陳其寬的繪畫世界中，最終所要表達的在於通過儒家精神世界的齊家，到達老子的理想國家影像。於是，不論是猴子世界那種家庭的負荷多麼沉重，最後還以〈包容1〉（1997）或者〈包容2〉（1997）那種世界為自己生命的期待所致，接著擴大了這種期待，找尋人間足以和樂安詳的〈雞犬相聞〉（1996）的理想世界。因此他的〈世外桃源〉（2002）與〈獨立共存〉（2001）畫面上所要呈現的並非一幅優美的風景畫，而是一種理想的心靈渴望的世界影像，在這裡猿猴、麋鹿、白鶴這些動物們可以和平共存，彼此組成一個理想世界。這樣的境界相較於儒家《禮記禮運篇》那種大同世界，更加顯示出一種無為而治的理想的延伸。因為，儒家世界作為齊家的理想具有井然有序的倫常關係，然而，發展為大同世界，尚且必須「講信修睦，選賢與能」，總是有所為而為；相較於此，老子所標榜的世界，則是一種無

陳其寬
深遠
1979年
62×62cm
水墨設色紙本

陳其寬
包容2
1997年
34×60cm
水墨局部設色紙本
藝術家自藏

陳其寬
泰（易經，天地交而萬物生）
1986年
188×30cm
水墨設色紙本

為而為的世界。「小國寡民，使有什伯之器而不用，使民重死而不遠徒。雖有舟與，無所乘之；雖有甲兵，無所陳之。使民復結繩而用之，甘其食，美其服，安其居，樂其俗。鄰國相望，雞犬之聲相聞，民至老死不相往來。」（老子第80章）這樣的世界成為陳其寬理想的世界，因為老子認為一個國家的最高存在境界，乃是「不知有之」那種「帝力於我何有哉」的世界，他所說的正是：「太上，不知有之；其次，親而譽之；其次，畏之；其次，侮之。」（老子第17章）這是國家的四種層次。所以他提出一種「結繩而用」的樸實形象世界，在這個國家的老百姓能「甘其食，美其服，安其居，樂其俗」，獲得文明社會的生活基本需求，雖有鄰國，卻沒有侵凌，也無需貨物往來，自給自足，彼此和平相處。從陳其寬的繪畫世界可以知道，誠如老子所說的：「道常無名，樸，雖小，天下莫能臣也。侯王若能守之，萬物將自賓。」（第32章）或者是那種「常無欲，可名於小」（第34章），陳其寬的繪畫正是他幽微的生命世界的投射。

綜觀陳其寬繪畫風格的發展與演變，可以發現他雖追求無為而獨立的世界，但是，卻相當重視技術在現代繪畫中的價值。相對於此，他在使用媒材上則相當傳統，保持了東方特質的毛筆。這點可說主張立基於傳統消化新媒材的手法，頗與台灣東方畫會早期對於傳統媒材的忽視不同，積極性地藉由新事物的採用與觀點的融入，肯定生處時代的水墨所應走的道路。因此他的風格可以視為理性主義的視覺感官的革命。這種革命背後存在著傳統中國水墨畫所欠缺的科學主知的精神，而陳其寬發現的藝術價值並非是傳統的疏離，而是在肯定與積極進取下，表現時代面目，尊重自己的感受，藉此呈現出新的時代風貌。

註釋

註18：阮元《歷代書法論文選 —— 藝舟雙楫》（台北，華正書局，1984），頁587。

註19：參見鄭惠美《一泉活水 —— 陳其寬》（台北市，INK印刻出版有限公司，2006年），頁74。

註20：如果我們注意國家文化獎得獎理由的話，將會發現強調「新」固然是陳其寬的創作動機，然而真正的生命層次上的傳統元素，卻依然受到忽視，即可知道當代藝術評論往往是一種形式主義對於傳統漠視後的割裂結果。參見同上書，目次前頁「第八屆國家文藝獎美術類得主陳其寬得獎理由」。

註21：請參閱潘福著《新古典與浪漫主義美術》（台北，藝術家出版社，2001），頁93-94。

註22：請參閱楊恩生〈西方水彩畫發展〉，收錄於《風生水起 —— 國際華人經典水彩大展》（台北，國立歷史博物館，2006），頁46-57。

註23：請參閱黃鐵山〈中國水彩發展與現況〉，收錄於《風生水起 —— 國際華人經典水彩大展》（台北，國立歷史博物館，2006），頁16-17。

註24：漢寶德〈自眼界到境界 —— 看陳其寬的藝術〉，收錄於《須彌芥子 —— 陳其寬八十回顧展》（台北，財團法人沈春池文教基金會，2001），頁33。

註25：海倫‧維斯格茲著，曾長生翻譯《禪與現代美術 —— 現代東西方藝術互動史》（台北，典藏出版社，2007），頁73-84。

註26：漢寶德〈自眼界到境界 —— 看陳其寬的藝術〉，收錄於《須彌芥子——陳其寬八十回顧展》（台北，財團法人沈春池文教基金會，2001），頁42。

註27：陳其寬以大鳥比喻核子戰爭，以蚱蜢表現無知的人類。關於此點請參閱何懷碩〈納須彌於芥子〉，收錄於《須彌芥子——陳其寬八十回顧展》（台北，財團法人沈春池文教基金會，2001），頁45。

註28：參見何懷碩〈納須彌於芥子〉，收錄於《須彌芥子 —— 陳其寬八十回顧展》（台北，財團法人沈春池文教基金會，2001），頁46。

註29：鄭惠美《一泉活水—— 陳其寬》（台北市，INK印刻出版有限公司，2006年），頁93-94。

註30：誠如漢寶德所說：「可是這股改革的風潮先是來自西方的現代畫，有濃厚的西方文明邊陲的意味。國松兄雖有丟棄傳統的勇氣，卻一時找不到新傳統建立的根基。根據他自己的說法，他在成大受到現代建築理論的影響，注意到材料的真實感在表現上的意義，開始放棄西方藝術技法畫現代中國畫的努力，改用宣紙與水墨表達，這是他回歸傳統的一大步。」參見漢寶德〈尋求傳統精神的再生〉，收錄於《宇宙心印 —— 劉國松七十回顧展》（台北，財團法人中華文化基金會，2002），頁14。

註31：「1957年托貝花了好幾個月的時間，以適合的材料利用傳統的水墨畫技法來畫一系列自發性的作品。這些作品中的動力感甚而比他白色書法作品還要強烈，正如他實際創作的手法。」參見海倫‧維斯格茲著，曾長生翻譯《禪與現代美術 —— 現代東西方藝術互動史》（台北，典藏出版社，2007），頁95。托貝所創造的美術作品的空間被稱為「第二空間：美國式空間中的空間意識」，1958年藝術家帕維亞（Philip Pavia），稱此手法為「中國立體派」。

▌陳其寬　有求必應　1958年　23×119cm　水墨設色紙本　水松石山房收藏

▌陳其寬　威尼斯 2　1958年　24×120cm　水墨設色紙本　國立台灣美術館藏

陳其寬
放下屠刀立地成佛
1959年
60×30cm
水墨設色紙本

■ 陳其寬
林
1964年
180.8×22cm
水墨設色紙本
水松石山房藏

▌陳其寬　泛舟　1962年　22.5×91cm　水墨設色紙本　太平洋東方藝術公司藏

▋ 陳其寬
山水之間
1966年
120.5×22.5cm
水墨設色紙本
水松石山房藏

▋ 陳其寬
澗
1966年
180×22.5cm
水墨設色紙本
水松石山房藏

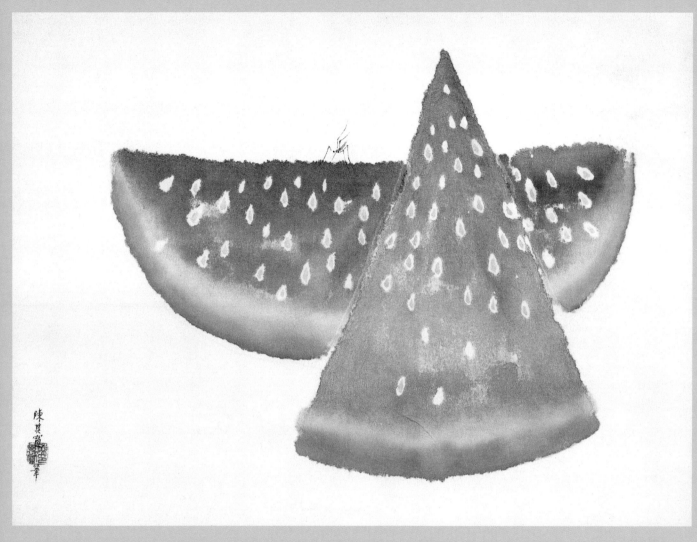

陳其寬
渴
1967年
22×23cm
水墨設色紙本

陳其寬
球賽5（局部）
1980年
186×30cm
水墨紙本

▌陳其寬
母與子
1988年
34.2×44cm
水墨設色紙本

陳其寬
靜
1987年
62×62cm
水墨設色紙本
私人收藏

■ 陳其寬
宴3
1988年
31×70cm
水墨設色紙本
私人收藏

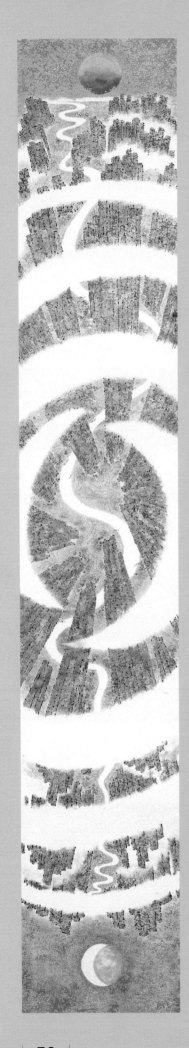

陳其寬
遙
1988年
181×31cm
水墨設色紙本

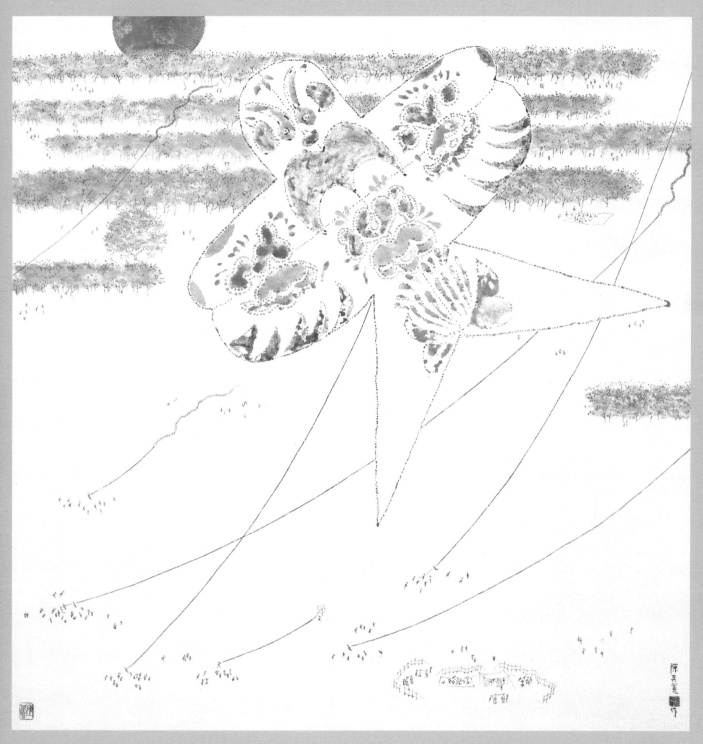

■ 陳其寬
戲風1
1989年
60×60cm
水墨設色紙本
藝術家自藏

■ 陳其寬
荷雨1
1989年
186×30cm
水墨設色紙本
水松石山房藏

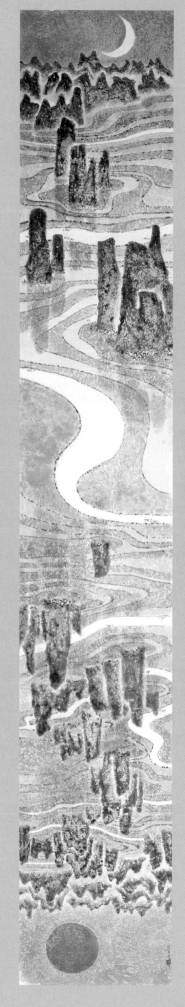

陳其寬
遠
1989年
186×30cm
水墨設色紙本
水松石山房藏

陳其寬
晨
1990年
186×30cm
水墨設色紙本
藝術家自藏

陳其寬
北辰
1991年
185×30cm
水墨設色紙本
藝術家自藏

陳其寬
內外交融
1993年
186×31cm
水墨設色紙本
藝術家自藏

■陳其寬
黃河之水天上來
1995年
186×32cm
水墨設色紙本
藝術家自藏

陳其寬
天旋地轉
1996年
186×32cm
水墨設色紙本
藝術家自藏

陳其寬
憶三峽1973
1996年
93×186cm
水墨設色紙本
私人收藏

■陳其寬
透1
1986年
31×62cm
水墨設色紙本

■ 陳其寬
浪與潮
1996年
186×32cm
水墨設色紙本
藝術家自藏

■ 陳其寬
地球村
1998年
186×32cm
水墨設色紙本
藝術家自藏

▌陳其寬　獨立共存　2001年　31.3×217.8cm　水墨設色紙本　私人收藏

▍陳其寬
柏溪
1995年
34×46cm
水墨設色紙本
藝術家自藏

三 陳其寬作品賞析

一 水彩

陳其寬
雷多的風景
1945年
水彩・紙本
32×24cm
藝術家自藏

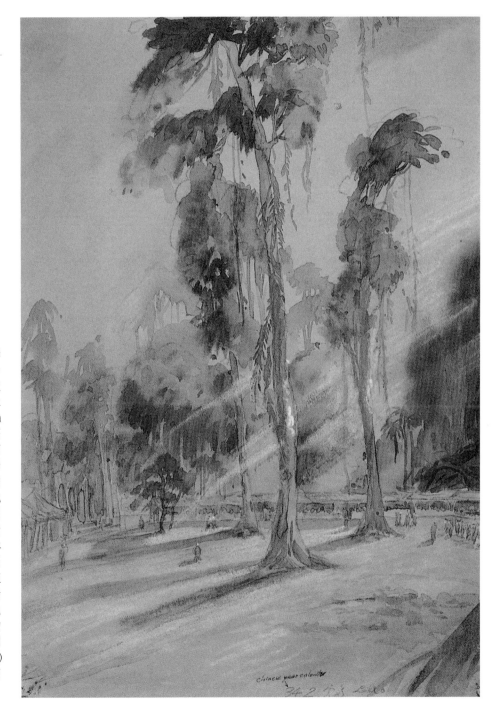

1944年陳其寬進入部隊,擔任少校翻譯官,被派往位於印度西北的雷多(Ledo)。這裡是所謂的雷多公路,即史迪威公路(Stilwell Road)的起點,位於布拉馬普特拉河谷(Brah-maputra Vellery)上方,屬於中緬印戰場的制高點,盟軍為了打通印度、緬甸、中國西南通路修築而成。這條公路往南可以聯繫到加爾各答。陳其寬在駐守期間,描繪了雷多的清晨。這幅作品可以看出他建築系畢業後的成果,英國水彩的透明效果,地形圖那種明晰而對於地物的清楚標示。巨大的樹木可以看出熱帶森林的景致,右方集結部隊,高聳樹木上葛藤纏繞。由右方洩下陽光。陳其寬在這件作品上採用了白色粉彩表現閃爍的陽光,黃色粉彩描繪出灑落地上的金黃色彩,此外,利用紫色粉彩描繪出背光的陰影。下方寫著經由塗改的英文「中國紀元」(chinese year calendar)「34,2」,由此可知是民國三十四年所寫畫的作品。

二 女體表現

▌陳其寬
洗凝脂
1957年
水墨色彩・紙本
23×120cm
藝術家自藏

這幅作品是陳其寬關注女體的開始。色慾般的桃色線條，採用了立體派空間切割與色面相互滲透的手法；只是更具東方的精神顯現，是他將身體曲線化成柔和的白色線條。身體膚色則是粉紅色的動人量感。洗凝脂一語出於白居易的〈長恨歌〉，歌中有言「春寒賜浴華清池，溫泉水滑洗凝脂」。他題上：「北海道印象之一」，這年他到北海道，我們不知道在那裡他看到什麼，然而顯然他初次體驗到日本人對溫泉獨特迷戀所構成的文化現象。由於這種溫泉體驗，他馬上聯想到唐人詩句裡有關唐明皇與楊貴妃的纏綿悱惻的愛情故事，溫泉碰觸肌膚時的特有感受，特別是女人身上那種光滑細嫩的觸感更是難以用文字形容。陳其寬採取粉紅色調表現出溫泉下的皮膚色調，此外裊裊餘煙幻化成擺動的線條，一切都如同他的標題一樣：凝滑細膩。這件作品確立了陳其寬對於人體的掌握模式，他將女體表現為相互糾動的線條，使得線條充滿著能量，以及蘊藏生命力的扭動。

■ 陳其寬
秀色可餐
1979年
水墨設色紙本
35.9×36.7cm
藝術家自藏

本作品發揮高度的創意，將傳統中國水墨畫的簡筆技法與西方立體派的色塊關係進行高度的統合。在三個彷彿是女體結合的空隙飛來一隻蚊子，這隻蚊子正翹起屁股牢牢叮住優美的女體。當我們再次仔細觀察，實際上這並非是三個女體，而是一個人以一隻手撐著她或者他的大腿，這時候蚊子飛來偷襲。蚊子後方則是輕巧的微小一點，讓人聯想到乳頭。這正是陳其寬從老子哲學所體會的到的名言：「少則得」。意味著從極為少的表現中可以獲得更多的意涵。這件女體的顏色十分單純，粉紅色的線條使得女體益發顯得柔美。其實類似這樣的作品，我們也可以想像到如同一個女體一腿上屈，另一隻手支著腿那樣的身體感覺，陳其寬採用傳統中國水墨畫中截去下方與左右的表現手法，使得畫面上的身體超出了有限畫面之外，於是只能藉由聯想來面對如此抽象的線條。怎麼樣才是解答呢？陳其寬留給我們自己去想像，如同他的為人一樣，沒有把對象定位死了，留給我們許多想像的空間。

■ 陳其寬
軀（上下左右）
1988年
水墨設色紙本
35×36cm
水松石山房藏

意外的突襲者，一隻蚊子尋著熱氣飛來，牠將嘴巴深入軀體。男女身體以上下體位呈現出來，正是激情的纏綿悱惻的
瞬間。人間的七情六慾散發出熱氣，引來不速之客的襲擊，肉慾的激情超越出肉體的疼痛，激情的頂峰卻也是痛苦襲
來瞬間。這是薩德古典情慾小說的理論所在，坦露自己，苦痛也加深激情的效果，達到一種生命的解脫，這種理論往
後為SM所採用。但是，陳其寬卻是從飲食男女的生命的日常渴望中，詼諧地解構如此嚴肅的課題。各種體位的呈現是
向來古代情色故事裡面時常出現與強調的問題，畫家往往在嚴肅面對人體課題之外，採取了感官的直覺來描述這種肉
慾衝動。只是陳其寬不具備西洋人體畫當中的神話、歷史畫那種深遠的歷史包袱，他輕鬆的揮灑自己所感受到的身體
上的需求，他出手時卻是詼諧而端莊，線條的柔美度使得我們對於軀體那種窺探的想望變得更為簡單，徘徊於虛實之
間的身體並沒有引發生理與肉體上的衝動，相對地，給予我們更多嚴肅看待的渴望。陳其寬的裸體妙處正是如此，詼
諧而莊重。

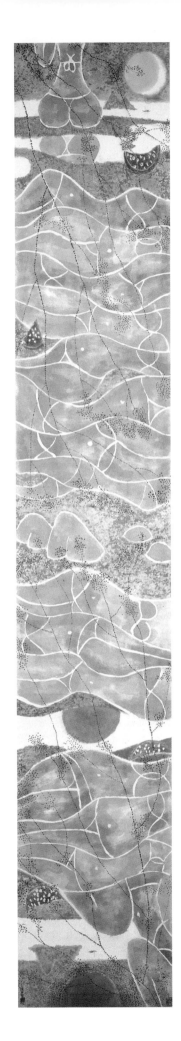

陳其寬
地景No3.
1994年
水墨設色紙本
186×32cm
藝術家自藏

結合陰與陽的創見之外，將時間的推移藉由細長畫面使得上下的移動充滿著三種
時間感，一種是晚上，接著則是下方的白晝，最後則是傍晚。這裡面運用了西瓜
作為消暑的象徵，同時也是與身體交錯而引發聯想的象徵物。最上方坐了一位似
乎正在搔弄頭髮或者正在食用西瓜的比基尼女性，隨之是一排疊錯連綿的比基尼
女子，正中央則是正在進行沙浴的女子。線條化的柳枝與點點細葉更讓畫面呈現
陰涼消暑的氣氛。炎炎夏日的海邊，細沙與綠茵交錯構成河渠，比基尼女郎的背
影倒映在背後沙洲上。整個畫面充滿了養眼卻又含蓄的人體與大自然的美感。陳
其寬藉此打破了傳統水墨畫中女體的安置手法，藉由立體派的隱喻及超現實的聯
想，達到了傳統中國繪畫向來所強調的含蓄的寫畫外意的觀念世界。

三 水影

陳其寬
夕舟
1957年
水墨設色紙本
120×30cm
國立台灣美術館藏

1957年陳其寬趁返台設計東海大學校園之際，訪問了日本。這趟訪問，到北海道的溫泉印象使他創造了〈洗凝脂〉，此外還到了嚴島神社。嚴島神社號稱日本三景之一，與東北宮城縣的「松島」、京都的「天橋立」齊名。創建於1146年，由平清盛所建，瀨戶內海漲潮時海水直抵神社迴廊周圍，整座神社與最前方的作為山門的鳥居彷彿漂浮在海上，形成動人的建築奇觀。特別是朱紅色的大鳥居倒映水中，洋溢著鮮紅的效果。往後他運用這種技法與對於水影的感受，同年創作了〈嚴島神社〉、〈威尼斯教堂1〉，還有〈教堂〉（1960）、〈燈節2〉（1957）等作品。這幅〈夕舟〉採用了花青的湛藍色調表現出夕陽下飄蕩在水中的船隻，船中似乎有淺白色的燈火，使得船隻意象更為清晰，鮮豔的朱紅色染遍了河面，晃動中使白色與意味著水波的綠色呈現眼前。整幅作品已超出具象繪畫的表現方式，全然是抽象的手法。船影歪斜而不清，立體的船隻變成了抽象性的線條，線條沉浸在採用多次蠟染所形成的各式各樣的水波當中。1957年代，在台灣這塊土地上，五月畫會與東方畫會試圖突破抽象與具象間的隔閡之際，陳其寬早已採用了相當生動而活潑的筆調解決了這種嚴肅問題。

▌陳其寬
　雪溪
　1965年
　水墨設色紙本
　120.5×22cm
　水松石山房藏

這幅作品是陳其寬表現水景的佳作。畫面採取傳統山水畫的手法，以柳樹為前景，使整個畫面分出層次。墨色苔點構成的樹幹，使得整體畫面更加富有層次。背面則是採用蠟染形式所構成的魚群，讓整件作品富有生機。水中覆蓋著皚皚白雪的岩石，櫛比鱗次地排列。這幅作品彷彿使我們想起了龍安寺的枯山水。乍看之下，這是一幅抽象山水畫，當我們眼睛細看這個水中世界時，畫面上充滿著生機，魚群如同溪流一般，忽前忽後，忽聚忽散，統一往右邊游動，這一游動暗示著水流方向。前景的楊柳也往右邊擺動，枯冷的柳條與風向、水流構成一種律動的美感。陳其寬巧妙地採用白色點取無數魚兒的眼睛，使得冰冷的水藍色下方浮現無限的亮點，畫面上生機無窮。其實，溪流是引發此作動人的第一要因，接著那嚴冬溪流下流動的無數魚隻的生命力，敘述一種生命的韌性，雖是嚴冬，依然生機勃勃，這件作品也說明出畫家面對生命困頓的樂觀態度。

四 畫荷

■ 陳其寬
影
1959年
水墨設色紙本
120×24cm
國立台灣美術館藏

　　陳其寬對於水影的興趣，出自於嚴島神社朱紅色倒影景象的感動。他利用這種蠟染的手法結合了荷葉的水光，開創出屬於自己的荷花表現方式。在此之前，有關荷花的題材有〈一息〉（1952）、〈蝦戲荷塘〉（1953）、〈荷影1〉（1953）、〈荷影2〉（1955）及〈把酒臨風〉（1955）等作品，尤其到了1955年陳其寬的作品產生強烈變化，特別是開始嘗試蠟染手法。在此之前關於荷花的作品屬於文人畫寫意的筆調，〈一息〉之作看之下近於八大，然而筆調上類似陳淳，構圖上則是八大的疏簡氣象。〈影〉延續著畫荷的手法，但是，陳其寬早期的畫荷並不是表現荷花的出塵而嫵媚的傳統影像，而是荷葉墨水淋漓的展現。這幅〈影〉表現了荷葉的倒影，等於將〈嚴島神社〉的手法轉移到傳統荷葉的手法上。首先，我們注意到他大膽地將畫面對折，於是上下的荷葉形成一種對稱構圖的裝飾性美感，這點實際上已經打破了傳統水墨畫那種不對稱的構圖形式。除此之外，他也充分將蠟染手法運用於其中，並且注意到倒影中由於構圖需要形成的荷葉倒影，等於是一種倒影的二重奏，如同佛教所說的摩尼寶珠交相輝映的層層相攝相融的世界。這種倒影與倒影交相輝映的世界，把荷塘的水光無限地擴大，充滿了大自然的韻律感。

陳其寬
立荷
1965年
水墨設色紙本
121×23cm
藝術家自藏

陳其寬畫荷的表現向來異於歷代諸家，自有其風格。周敦頤在〈愛蓮說〉中指
出，「予獨愛蓮出淤泥而不染，濯清漣而不妖，中通外直，不蔓不枝，香遠益
清，亭亭淨植，可遠觀而不可褻玩焉。……蓮，花之君子者也。」以蓮花比喻為
花中君子。為什麼呢？除了出污泥而不染之外，所謂中通外直這種虛心而耿介，
條疏清晰，不糾葛不清。荷花與蓮花的名稱向來爭議不少，實際上只是地區、時
間的不同而有差別，譬如：《詩經・鄭風》：「山有扶蘇，隰有荷華。」表示荷
花長在潮濕的水中，《楚辭》則稱荷花為「芙渠」。而在《西溪叢語》中則稱荷
花為「六月春」，頗為傳神指出六月江南，溼熱氣候，荷花綻放的盛況。除此之
外，佛教則將白色蓮花視為荷花中最尊貴品種，稱之為「芬陀利花」。這些對荷
花鍾愛的說法，具有與傳統中國社會的價值觀密切關聯。這件〈立荷〉的最大特
殊之處，是擺脫傳統荷花那種中鋒用筆的手法，代之以斷斷續續的線條表現荷花
的莖部，然而荷莖卻又與似乎表現荷塘的雜草結合一體，給人感覺前後相互遮
掩，如同河邊蘆葦一般難以分清前後、左右與上下。文人畫以中鋒表現荷葉，陳
其寬卻採用了蠟染與滴彩的手法，使得荷葉錯落有致，畫面上似乎溶漾在細雨當
中。虛白的空間則有小魚、蝦在水中游動，如同迷宮的水中世界。

▌陳其寬
迷宮
1989年
水墨設色紙本
61×61cm
藝術家自藏

這幅作品結合室內與室外交融的空間表現。將透明體積的魚缸與建築物的圓門結合，由門內可以眺望到庭院之外的湖光山色。於是庭園內部的荷花魚缸這種悠然自得的壺中世界與戶外輝映成趣。畫面前景置放著一盆魚缸，原本應該是湛藍湖水的湖面卻是留白，使得畫面的天藍色區塊與背後區塊構成了近似立體主義般的效果。同根的蓮藕長出兩片荷葉與一朵荷花，荷葉上不少蟲蝕破洞，兩兩成對的瓢蟲在左方分立的荷葉、荷莖及台座下方嬉戲對峙。畫面上因為這些蟲隻更顯生動。陳其寬畫荷在80年代往往採取荷塘清雨那種彷彿是江南的恬靜而又激起在荷塘的喧鬧筆調，在寧靜中不乏生機。相對於此，這件作品則以玄妙的空間相互堆疊，建構出有趣的荷花世界。迷宮世界是被人文意象化的世界，相對於荷塘的野趣，這裡面的世界是寧靜而悠閒，我們只要看到魚缸中的魚兒並無喧鬧的氣象，就能窺見其中端倪。這種寧靜可以從畫面上時常出現綠鸚鵡可看到一般，這隻鸚鵡與〈惑〉（1967）畫面上的那隻貓不一樣，表現出寧靜眺望著悠閒的歲月。蜻蜓飛來，魚兒悠游，蟲兒角力自愉。畫面上充滿著和樂安詳。這種寧靜世界毋寧是陳其寬那種恬淡自安的個性所追求的烏托邦世界。不給對方痛苦卻又能點出生命共存共榮的必要性。

陳其寬
光陰過隙
1996年
水墨設色紙本
186×32cm
藝術家自藏

光陰在哪裡呢？那是無可掌握與捉摸的抽象概念。我們不曾見過光陰，只有見到它所留下的痕跡。在西洋寓意當中，相當於光陰的表現則以「時間」來呈現，時間是一位老人，他拿著鐮刀，穿著斗篷，掩住顏面，伺機奪人性命。的確，西方對於時間的飄逝相當嚴肅，這種嚴肅當中卻缺乏中國人對於時間飄逝的澹然感慨，只是一種喟嘆而已。莊子在《知北游》中以「白駒之過卻」（註）來形容光陰的流逝。「卻」相當於隙，表示門縫。人生在天地之間，時間的飄逝如同白駒穿越門戶的縫隙，迅速而難以掌握，也如同流水，忽然湧現，忽然消退。生與死都是忽然之間的事情，如同打開的箭弢一般，魂魄忽然消失無蹤。陳其寬從荷塘殘葉的縫隙中看到光陰，那種消逝卻留下痕跡的淒美感受。荷莖穿越了荷葉上的蟲食破洞，盤繞迴旋，荷塘裡面不只有無數小魚，也有捕魚的輕舟。上下則是表示從老子哲學所洞悉到的「逝曰反」那種無限眺望的心靈世界所看到日月並陳的宇宙觀。天地迴旋，一切時間也從荷葉細縫中飄逝。只留下充滿著趣味卻又具有淒美的荷塘影像。如果說，向來諸如張大千那種潑墨荷花是一種自然淋漓的世界表現的話，那麼陳其寬在荷花身上則是洞悉到生命與歲月消逝的本質，以及應對此種本質的超然態度。

註：「人生天地之間，若白駒之過卻，忽然而至，注然勃然，莫不出焉，油然漻然，莫不入焉。以化而生，又化而死，生物哀之，人類悲之。」158頁，第三冊。《莊子》

五 減筆墨趣

陳其寬
生命線
1953年
水墨設色紙本
23×30cm
藝術家自藏

此作是1952到1953年度的系列簡筆畫作中，逐漸趨向成熟的作品。在此之前他所嘗試的作品，譬如「母與子系列」(1952) 可以看到採用書法與亨利‧摩爾雕塑那種簡潔的對象呈現方式，畫面上以書法中鋒筆調呈現了母親抱著子女的情形，然而他卻沒有從人物發展開來；而是採用動物來表現對象，同樣地，作品上寫著「母與子」與這幅〈生命線〉在題材、構圖及運筆上有異曲同工之妙。不同的是，這幅作品不論在用筆與用墨上逐漸趨向成熟，此外在採用留白暗示母豬軀體，更具有空間感，打破了傳統白描畫那種密閉式的空間結構，呈現了通透而一貫的對象寫意手法。這幅作品的母豬耳朵採用輕巧的側鋒筆法，具有靈動性。除此，爭相吸奶的小豬耳朵也是以輕快筆法點染，給人靈巧的感受。陳其寬使用「生命線」這種一語雙關的詞彙，表現出畫面那種具有生命的律動線條，此外，這些小豬正吸吮母奶，也是由這樣的乳腺所繁衍出下一代。這段時期是陳其寬生活較為穩定的歲月，他在葛羅培斯工作室學習，使得他獲得當代建築大師的薰陶。於是，這段歲月也等於是他藝術潛藏醞釀的重要時期。

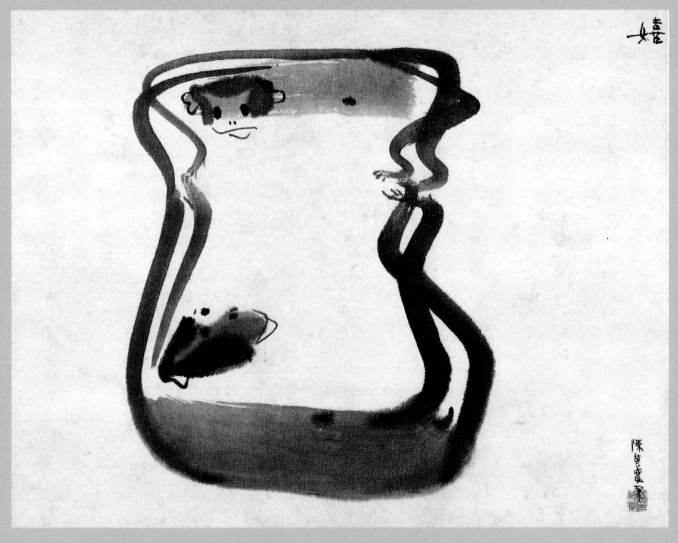

■ 陳其寬
嬉
1957年
水墨設色紙本
23×30cm
藝術家自藏

這幅作品可說是陳其寬簡筆水墨臻於成熟的里程碑。1952年前後，他在水墨表現上實際雙軌並行，一方面描繪簡筆畫，一方面則呈現出自己對大自然感受的山水畫的革新與創作。〈嬉〉採用了中鋒與偏鋒兼用的手法，克服了中國書法轉折忌用圓筆的原則，猴子四肢交叉迴旋，產生親子嬉戲的天倫之樂。這一年他到日本旅行，必然受到流傳到日本的中國水墨畫家牧谿、玉澗、因陀羅那種簡筆畫的影響，在中國我們可以從貫休、石恪、梁楷這一體系往下發展，然而隨著禪宗傳往日本，簡筆畫成為歷代宗祖臨摹的對象，於是有了雪舟由浙派上溯牧谿的體系，往下展開所謂「禪餘繪畫」。陳其寬的精神近於道家，行事則近乎儒家的謙讓，因此畫風中隱含了中國人傳統的家庭倫理。這件〈嬉〉實際上是採用佛教中國化之後所結合的道家那種灑脫出塵的筆調，表現出儒家的齊家想法。陳其寬的作品往往存在儒家禮運大同篇的世界觀。他首先用中鋒勾出猴子的頭部，接著則以偏鋒擦出身體，以中鋒畫出猴子的四肢，隨後點上眼睛。中國傳統的簡筆畫，往往表現人物、風光，甚少表現動物，陳其寬則以簡筆表現動物題材，創造出自我的風格。

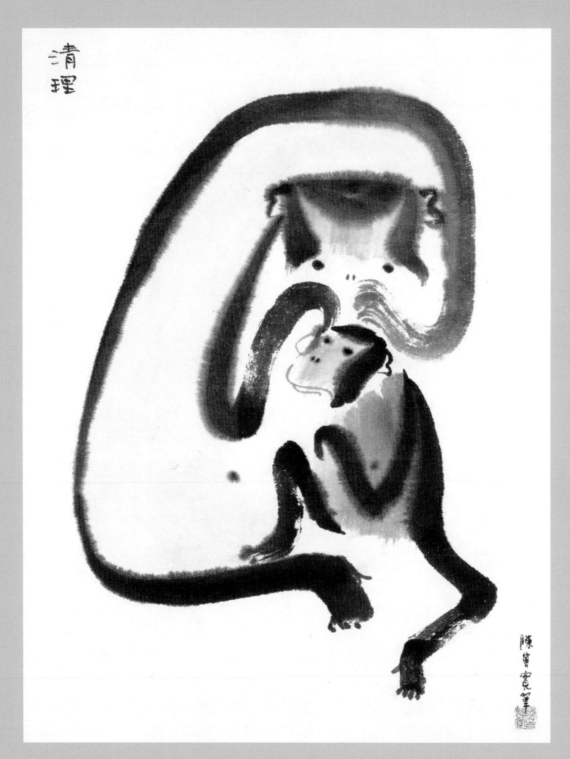

清理

陳其寬
聞不住2（清理）
1964年
水墨設色紙本
30×23cm
水松石山房藏

我們知道陳其寬對於日本由禪餘畫派所開展的簡筆畫傳統十分傾心，只是其喜愛達到什麼程度，則未可知。他對於日本特有美感的「澀」則頗具心得。這幅作品延續著〈聞不住1〉（1952）的表現手法。在1952年初次表現的作品上，水墨之間尚無交融，只是以重墨勾勒出猴子的身體，接著採用淡墨填彩，上面有題款「聞不住，陳其寬于劍橋」。這樣較為僵硬的處理方式，到了〈聞不住2〉有了重大轉變，首先他採取破墨方法，先上淡墨塗出頭部與身體，接著採取重墨勾取頭頂、臉頰，趁墨未乾之際勾勒出臉部輪廓，接著採取中鋒運筆方式勾勒猴子的四肢。四肢的運動因為輕重有致，並且與身體的淡墨交融，更顯出立體感與光影晃動的感覺。陳其寬體驗到所謂運筆行進中的留與止所產生的澀拙感，畫面上融合了融潤與蒼老的風格。日本獨特美感的澀，這種概念乃是蒼老與古拙的氣象的美學概念，因此，澀是追求一種洞悉生命後的超然與灑脫，正如同蒼老的松樹在寒冬下，依然面對嚴寒的態度與昂然不屈的精神。此作中，陳其寬融會了巧與拙這兩種相對性概念，令人不覺莞爾。作上方題有「清理」兩字，清理什麼呢？父母對於子女的觀照總是聞不得啊！

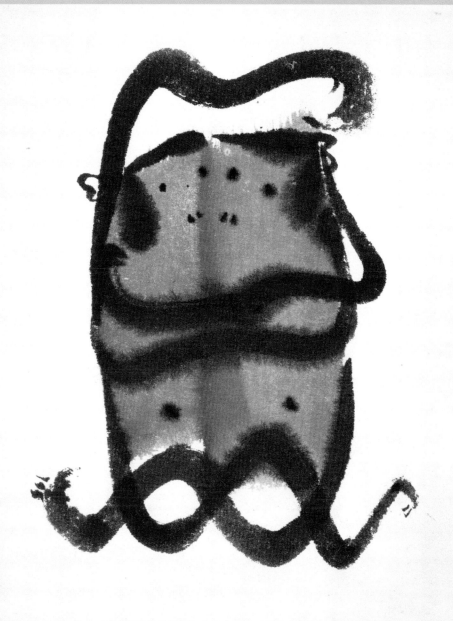

■陳其寬
　如膠似漆
　1966年
　水墨設色紙本
　23×22cm
　藝術家自藏

陳其寬1964年辭去東海大學建築系系主任職位，在台北開設「陳其寬建築師事務所」。1966年他與林芙美結婚。此後他有關畫猴的題材往往顯示出自己對於家庭觀點的投射。譬如〈如膠似漆〉表現出一種親密卻又閒不住的頑皮畫面，左邊的猴子親暱地騷動另一隻猴子的頭髮。「如膠似漆」成語原出自《後漢書》雷義、陳重兩人推讓官職的深厚友誼。往後如膠似漆用語如同水乳交融一般，表示兩人友誼深厚，難以分開。之後也用在男女之間，表現情感深刻，甚而進一步表示夫妻之情，譬如鶯儔燕侶、鴛儔鳳侶等等。這幅作品可說是他初嘗婚姻喜悅之際的印證。用側鋒沾取淡墨，數筆寫出兩隻猴子的身體，再用一筆以顯示出重疊的部分。隨後以濃墨點取頭部臉部神情。相互擁抱，難以分離，陳其寬的這幅作品流露他那種含蓄卻又純真的情感。右下方題有「如膠似漆，陳其寬筆」。陳其寬很少落款，即使有也都是具有其說明意涵。這件作品可以說是猴子簡筆畫中的佳品，往後他的猴子作品大抵以家庭所遭遇的問題為核心：歌頌女子懷孕的生命喜悅、家庭生活的美滿，以及流露男性養家的沉重負擔。

■ 陳其寬
吾子
1967年
水墨設色紙本
30×22.7cm
水松石山房藏

1967年開始，陳其寬的猴子題材大抵圍繞著家庭主題，譬如〈如膠似漆〉（1966）是家庭的起點，〈吾子〉則是家庭
生活中新生命力到來的場景。畫面上顯然可以看到老猿猴緊緊抱住小猴，小猴天真地張開嘴巴，表現出調皮的樣子。
陳其寬這幅作品注意到猴子的身體結構，譬如，右腿放在左腿上，最後採用焦墨點出腳爪。這幅作品改變了〈如膠似
漆〉左右相對的構圖，採取一前一後的組合關係。於是，前後關係變得一大一小，使得老少對比變成可能。〈吾子〉
表現出老猴的憨厚、小猴的機巧，形成相當有趣的畫面。陳其寬從這件猴子開始，畫了無數猴子，無非是作為家庭的
寓意，或者眾生相的顯示。譬如〈家（小是美）1〉（1968）、〈孕〉（1969）、〈舉〉（1970s）、〈負擔2〉（1980s）、
〈舞〉（1980）等，都是以大小猿猴的家庭來隱喻人間的家庭百態。〈家（小是美）1〉表現出核心家庭那種簡單過活
的生活態度，〈孕〉當中似乎可以看到母猴害喜，躺著不動，然而小猴子依然活蹦亂跳。〈舉〉則是一家子玩耍的和
樂融融氣氛。〈負擔2〉則表現老猴子撐起一家子那樣的苦辛，只是，下面還可看到其他兩隻猴子合力墊底，扛起老
猴，洋溢著溫馨氣氛。陳其寬的猴子其實是他自己的寫照，以猴子的擬人手法來表現自己所度過的可愛、溫馨或者些
許苦澀的現實生活經驗。

■ 陳其寬
舞
1980年
水墨設色紙本
34×31cm
藝術家自藏

本作堪稱為陳其寬無數畫猴作品當中的精品，大體而言，其畫猴作品以1980年代為一個臨界點，此後的猴子作品似乎
裝飾性變得濃烈，墨趣感較為不足，或許這與激發他創作的子女們不斷成長，逐漸遠離他有關。而這幅作品可以達到
畫猴那種形神兼備的地步，譬如猿猴身軀一氣呵成，由細筆起筆，終以蒼老的筆調收尾，將傳統書法線條律動與物象
的生命感作一有機整合。這樣的表現方式可以讓我們聯想到〈勢〉（1959）的表現，在此的「勢」並非姿勢，而是一
種生命最高昂的雄姿，藉此意味著一隻老虎向前猛撲的動感與能量，然而這種表現方式雖然保有老虎的感覺，卻流於
線條的抽象性，其主體意味尚嫌不足。但是這幅〈舞〉則能表現出猴子的型態，也能以線條勾勒出猿猴那種攀動的動
感。最引人入勝的是採用兩筆交錯，構成了前腳與後腳，其餘三隻猿猴攀爬在老猴的身上舞動。老猴單手支頤，怡然
自得，似乎不覺得煩躁與喧鬧。上方三隻猴子與老猴形成一幅愉快的父親與兒子間的天倫之樂。陳其寬育有一男一
女，我們可以想見在他們的成長過程中，對這個小而美的家庭投入自己的無數期許。而這樣的期許難以言說，最後畫
家找到畫猴子來抒發自己對於家的感受，乃至於對於眾生百態的觀察。

機
萬物皆出於機，皆入於機
莊子至樂篇

▌陳其寬
機
1980年
水墨‧紙本
38.5×37cm
藝術家自藏

陳其寬的眼睛看到什麼呢？他看到了傳統知識分子對於天地萬物循環不已的超邁的喟嘆。實際上，當他周遍生命一甲子之後，看到生命的微妙之處，〈機〉已經洞悉了生命循環不已的本質。他在這件作品上，題了「萬物皆出於機，皆入於機。莊子至樂篇。」陳其寬在畫面上，表現出五隻雞爭食一隻飛蚊來寓意如此奧妙的道理。下方則有三隻小雞，以喻宇宙中的生命循環。天地萬物都出於「微妙之物」（機，發音為雞），同時卻又歸於微妙之物。天地萬物乃本於一貫的無窮變化，所以才能從大者來觀生死的本質，故而並無生死，世界的實像不正是如此麼？陳其寬很早即能體得中國言語的諧音，由此來表現深奧的生命本質。天下人爭食而奪利豈不像這些雞一樣嗎？爭得之後，生命延續，孵出小雞，同樣也須爭食，其結果只是生命循環不已的一環而已。陳其寬的水墨小品往往生意盎然，道出常人無法見到的世界。陳其寬除了說明天地之間萬物本同的觀念之外，也有如同〈大劫難逃〉（1973）那樣，以生命無知，隱喻著人類的愚蠢。笑看世界，如同莊子螳臂擋車故事中對於愚蠢的警戒，不解生命本質、世界實像的人，哪裡能逃出宇宙循環的大劫難呢？陳其寬的筆調灑脫而詼諧，洞見生命的有限與天地的無窮生機。

六 大地風景

陳其寬
歌樂山與重慶
1952年
水墨·紙本
186×32cm
藝術家自藏

本作品與〈山城泊頭〉畫於同年,然而就構圖的完整性而言,我們可以推斷〈歌樂山與重慶〉這幅作品較為晚出,應該是上件作品的改良版。首先我們可以看到兩幅作品下方泊頭的船隻錯落大體一致,接著則是石階前的攤販少有變動,然而後者更為完整,隨之拾級而上的挑夫、行人,〈山城泊頭〉的最上方則是以長條街道作為收尾,而〈歌樂山與重慶〉則是雲霧繚繞的樂歌山。陳其寬在重慶這座山城度過七年歲月,深有感情。然而作品創作於1952年,去國數年,離開重慶也有八九年。這幅作品的創作意圖在於試圖打破中國手卷那種由右而左的流動性的時間展開方式,民俗採風手法雖然孕育其中,實際上相較於南宋張擇端〈清明上河圖〉的回憶、紀實尚且沒有那麼詳實、細膩,以至於濃厚的民俗意味也欠缺。然而如要打破傳統時間展開方式,那麼不是採用橫向,而是使用縱向方式。陳其寬的這種理解可以想見是經過深思熟慮,於是自己生活經驗中的追憶,特別是山城那種拾級而上,盤旋迂迴,透過石階那種體力測試的刻畫,讓我們隨著這些行人、挑夫或者旅人更加緩慢地上升。所以,陳其寬繪畫的時間性的掌握實際上來自於這兩件白描作品,突破了傳統山水畫與民俗畫之間的界線,取得相當和諧的平衡關係。

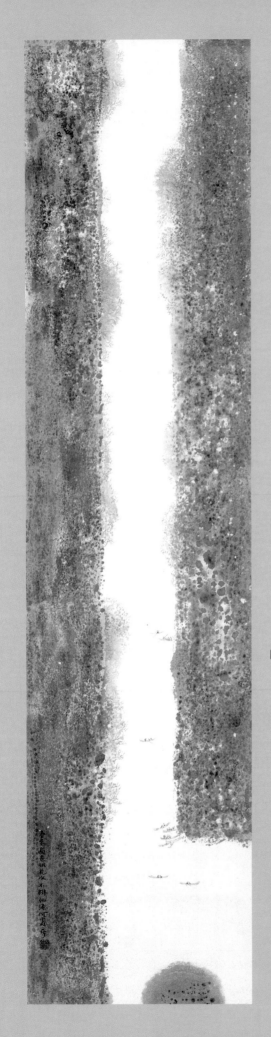

■ 陳其寬
仙源何處
1962年
水墨設色紙本
92.5×22.5cm
太平洋東方藝術公司藏

這幅作品可稱為陳其寬追求理想世界的起點。左下方崖壁上隱約題著「春來遍是桃花水，不辨仙源何處尋。」古來畫家追尋這種理想的淨土世界，於是陶淵明才寫了〈桃花源記〉，王維加以鋪衍而成〈桃花源詞〉舟子迷航！進入一個超現實的空間裡面，驚見避秦的子民，經由款待後送返，這位舟子想要再次來此，已經是「春來遍是桃花水，不辨仙源何處尋。」一股落寞與失望洋溢在〈桃花源詞〉上，原本是再次尋訪古代逃秦遺老，春天江河兩岸，桃花盛開，忘卻來時路，感傷中流露出一種對於當下自然美感的觀照。陳其寬這件作品的構圖相當新穎，他清晰地將畫面分成三等分，而三等分中的留白延續中國傳統山水畫中「虛」的手法。畫面上瞬間變成一強一弱，接著下方出現了一叢樹林，使得往下滑動的虛白得以停止。虛白當中滿佈舟子，疏落有致，使得虛白的空間充滿著動感。這種理性而果決的構圖，的確使得畫面揚溢現代感。他出身於建築，那種建築的理性與數理的規律使得他的作品多了一份試圖捉住永恆美感的精神。當我們面對陳其寬的作品時，除了那種鳥瞰式的建築圖的對象觀照之外，在那理性的規矩中推陳出自我對於古典中國的情感。

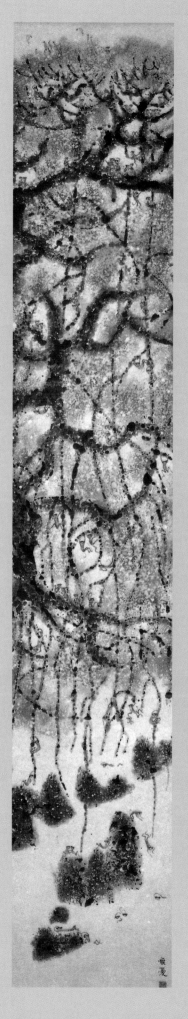

陳其寬
無憂
1965年
水墨設色紙本
115×23cm
私人收藏

陳其寬的繪畫目的到底是什麼？是一種自愉，還是愉人呢？他認為人生太痛苦了，何必再給人痛苦呢？於是，他筆下的世界充滿著一種對於生命的期許，一種滿足於生命的喜悅或者對於生命危殆的告誡。而這些都是為了趨向於大同世界的理想。譬如〈細水長流〉（1980）、〈和平共存〉（1988）、〈午陽〉（1995）、〈柏溪〉（1995）、〈獨立共存〉（2001），以及〈世外桃源〉（2002）等作品，都相當明確地藉由動物優游於山川之間，表達自己對於人與物共存的至高期許。在他畫面上所出現的動物，大多是以猴子、鶴與鹿為主，〈無憂〉應屬在構圖的完整度與內容的趣味性上最為成功的作品，相對於此，2000年以後的作品似乎在構圖上較為分散。這件作品以蠟染、拓印手法交相使用，使得龐大的老樹變成斑斕的夢想世界，層次變化豐富，猴子的動作絲毫沒有重複，喧鬧中充滿著生命活力。在樹梢上端則是棲息的白鶴。兩種不同特質的動物在一棵樹下共生，這種理念老早就存在於陳其寬的生命世界裡。不是對立、衝突，而是和樂融融的生命應然世界。藉由動物來影射的這種世界影像，正是陳其寬自己虔誠服膺的儒家思想的至高境界，亦即〈禮運大同篇〉所闡述理想世界的呈現。

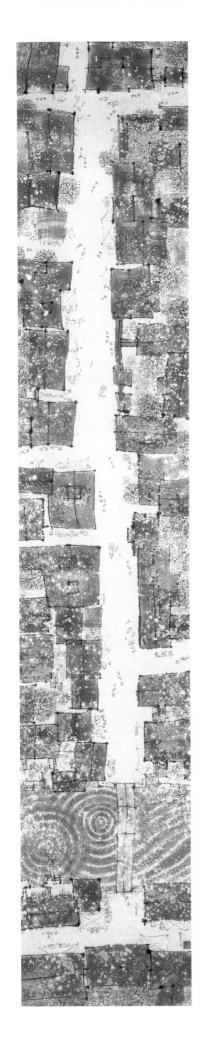

陳其寬
通衢
1967年
水墨設色紙本
120.9×22.6cm
水松石山房藏

此作的時間開展延續自〈山城泊頭〉那種由下而上移動的時間感。同時,他慣於採取封閉下方的構圖,使得我們的視點得以往上推移,讓畫面感覺到更為穩定。但是,這幅作品的突出之處卻是在於違反視覺原理的正鳥瞰透視的視點。因為,每一個移動點都是定格的對象透視,透過重複性的定格對象的正下方透視,使得畫面上呈現出一種幾何形與規律性水流所集合而成的裝飾性的畫面。陳其寬些微地改變鳥瞰下方對象的定點之前後關係,表現出微妙的時間感受。似乎這種嶄新視點的導入在中國繪畫史上尚未有過,這一突破已經超越出〈山城泊頭〉那種敘述性的手法,更直接地表述自己與對象之間的理性的排列關係。這些錯落有致的建築物屋頂,櫛比鱗次,留白的空間則是人們每日所步行的街道,屋簷前方搭建遮陽的敞篷,行人、馬車前後走動,人潮喧鬧,一個相當熱鬧的市集。這件作品採取淡雅的蠟染、背拓手法,屋頂似乎上留殘雪。1967年前後,陳其寬的視覺表現開始產生變化,那就是周遍而飛翔的視點探討。

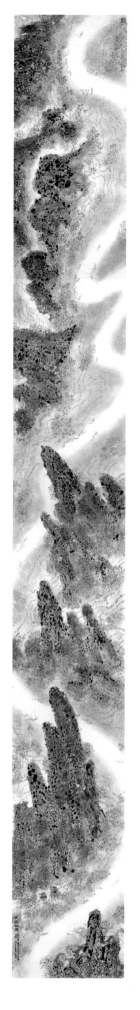

畫家從〈山城泊頭〉到〈通衢〉之間對於視點的探尋，前後長達十五年。期間，誕生無數卓越作品，但是再次突破視點表現方式的作品應屬〈迴旋1〉與〈迴旋2〉，同年創作，而後者更為成熟。自從陳其寬搭乘飛機前往西南，初次感受到天旋地轉的內涵，到了這段消化與轉化的歲月，大抵有二十餘年。這件作品可說是開創了中國動態山水的重要里程碑。李鑄晉指出：「已由靜態的山水轉變成動態的宇宙。」實際上，這件作品的呈現已使得中國水墨畫往前跨出一步。原本中國水墨畫以「神遊」那種生命經驗來駕馭當下對於視覺的共鳴，激盪並進。因此，「神遊」並不注意視覺的合理性，而是表述經驗的有效性，於是人與自然產生邂逅之後的感受，往往使得我們得以進入主觀主義的認知當中。這也是宋代追求「常理」的必要性，否則對象則往往偏於「常形」。而陳其寬將空間感與時間性一次呈現，透過扭動迴旋的山脈及迂迴曲折的山川，視覺終於動起來。傳統山水畫著重於平面的多重透視的組合，使得我們的遊山經驗得以無限制鋪陳；相對於此，這件作品已經賦予山川積極地動能，一切都動了起來。那麼，我們的世界如何飄動呢？最終，必然再次突破空間的侷限性。這幅作品依然在空間的無限推移上受到侷限。其極致乃是〈天旋地轉〉（1996），對於這種動態宇宙觀給予更為合理的陳述。

陳其寬
返（老子：大曰逝，逝曰返，返曰遠）
（局部放大，右頁圖）
1984年
水墨設色紙本
185×31cm
私人收藏

本作堪稱是將老莊哲學與繪畫理論結合為一的重要作品。陳其寬在〈大地〉（1983）
已經解決了日月並存的推理上的可能，相對於日月並存於上下的〈大地〉，〈虹〉則
將日月橫陳於左右兩邊，並且將地球變成弧形。因此1983年為止，陳其寬實際上已
經充分完成了他的宇宙畫的思考過程。本作採取老子思想作為理論基礎，老子有
謂：「大曰逝，逝曰返，返曰遠」。這是一種空間距離的觀念，從大到逝，從逝到
返，從返到遠，一種距離變動的過程。陳其寬清楚意識到我們觀看對象的眼睛與眼
睛觀看對象的距離之間，實際上並非僅用肉眼來看，而是一種想像力的「意眼」才
可以注意到其間的變化。於是，表現古代神話故事的漢代畫像石上面，金烏玉兔同
時出現畫面的情景在理性主義的視覺裡面當然無法出現。然而，至少人類太空梭的
科學視野可以獲得。但是，將這種觀念與老子思想結合而自由發揮，則是到了陳其
寬的繪畫世界才初次完成。我們在這幅作品中央發現迂迴曲折的河川，中間有靠岸
船隻，無數彷彿參加市集的人潮逐漸聚集起來。由中間挺拔而起的高山，河川婉延
而出，消逝在群山峻嶺當中。上方為太陽，下方為月亮。如此一來，一幅大地視覺
繪畫終於完成。往後，他的這類作品開始結合建築空間，逐漸擺脫強烈的動感，追
求一種永恆而穩定的美感。

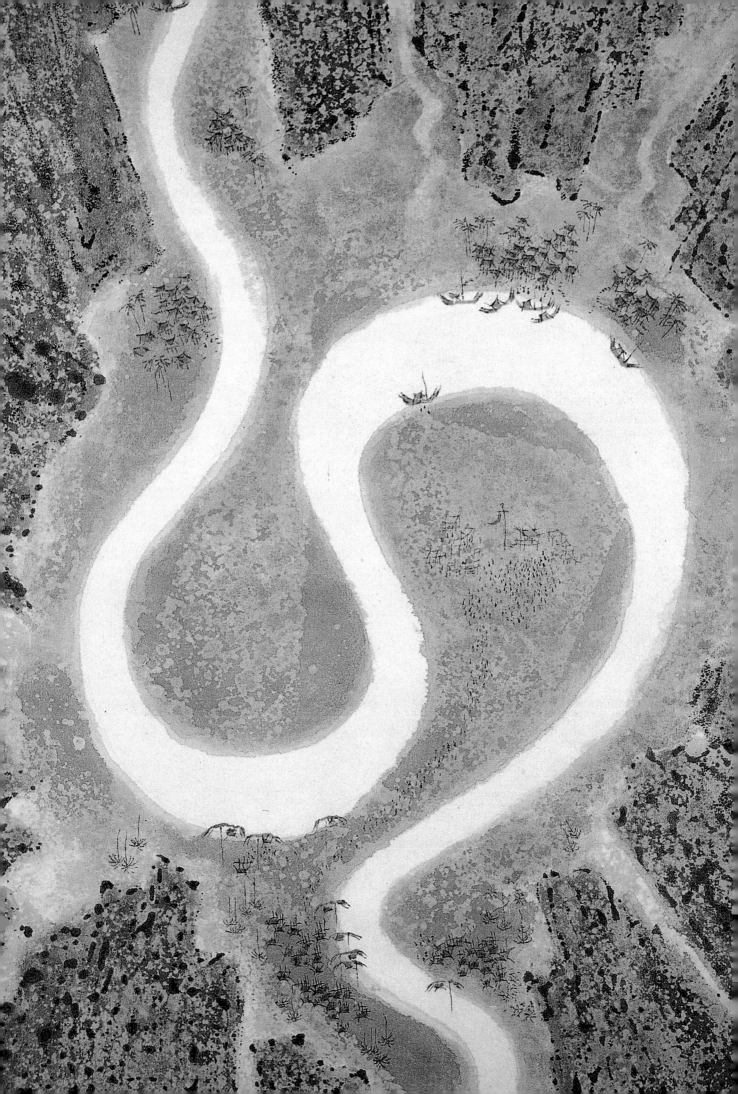

陳其寬
飛
1983年
水墨設色紙本
182×31cm
水松石山房藏

〈飛〉可說是〈迴旋1〉與〈迴旋2〉系列的開展,陳其寬的動態性的宇宙畫達到成熟。特別是1983年這一年為止,他在飛行視覺的嘗試獲得系列性突破,譬如這年創作的〈方壺〉、〈大地〉、〈始〉到隔年的〈一元論〉可以說將視覺走向玄學化,因此才會又回頭重新找尋視覺的意義。因為陳其寬指出:「我很同情像勃洛克和克萊因這樣的人。他們一但建立起自己的品記就不能脫離它,而且切斷了其他新途徑。」(註)陳其寬的繪畫並不是為了追求一種特殊的品味,往往起於追求一種探索的樂趣。譬如〈方壺〉是為了表現《列子》〈湯問篇〉所說明的海外仙山的理想世界,〈一元論〉則是站在宇宙的觀點來看地球,則在這塊土地上的人都是一體、平等。然而,〈方壺〉意味著往後〈北辰〉的系列的開展,〈一元論〉則表示了從動態到靜態的結束。這幅〈飛〉將下方留白,使得視覺由此上揚,於是河川由大而小,山脈疊障重巒,最後直向天上的太陽。這幅充滿動感的作品讓人聯想起李白的「黃河之水天上來」那種豪邁氣魄。陳其寬以其細密的筆調,藉由動態視覺的開展,創造出飛翔時的宏偉氣象。

註:摘自郭繼生〈傳統的變革──陳其寬的藝術〉(1990),發表於《名家翰墨》20,1991/9,頁107。

陳其寬
隱地
1995年
水墨設色紙本
186×32cm
私人收藏

陳其寬的宇宙空間的透視法採取兩種方式呈現。一種是使日月透過建築空間內部來呈現，另一種則是由建築物往外延伸，結合風景畫的概念表現出一種眺望的美感。這件作品的正中央是一棵樹，旁邊有座高塔，以飛石作為步道而分散兩邊，如同是青年歲月所度過的重慶山城一般，往四面的高山拾級而上。最終，上方的小道消失於一座涼亭上，下方則是一間喧鬧的酒肆。作品名稱為「隱地」，所指的遁隱、棲息的地方。向來傳統中國文人的隱居場所在於名山勝境，依山傍水；最佳處所當如桃花源的先秦遺老，免於苛政，遠離塵囂。誠如陶淵明〈飲酒詩〉所言：「結廬在人境，而無車馬喧；問君何能爾，心遠地自偏。採菊東籬下，悠然見南山；山氣日夕佳，飛鳥相與還。此中有真意，欲辨已忘言。」即使隱於市朝也能恬靜自愉，重要並非場所，而是心靈的遁隱。這件作品使我們一看之下，覺得似乎與藏於名山的棲隱有所不同，實際上，即便是名山也有飲食肉慾，故而陳其寬往往將人性中的期待與其必然因此所必須的理想呈現眼前，期待我們去面對，而非以禁慾主義的形式要求我們去克制心中的想望。

七 幻境

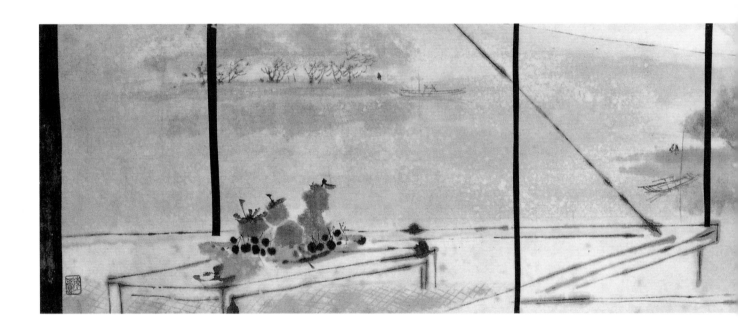

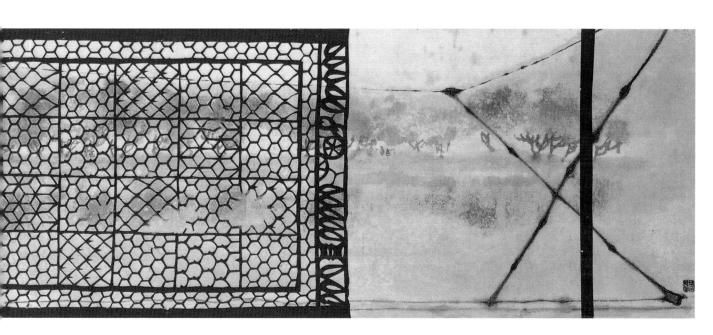

▌陳其寬
貼紙工
1957年
水墨設色紙本
24×120cm
國立台灣美術館藏

陳其寬在這幅作品上面保留傳統中國水墨畫的落款形式，他將款識藏於窗格上，右邊落有篆書「陳其寬作於紐約，五七」，左邊有「貼紙工」，上下以水拭去。這件作品恐怕是中國水墨畫現代化的重要見證。題材只是尋常的風景，畫面上藉由剪貼的紅色窗櫺隔開了內外，窗外水光瀲灩，翠綠風光，似乎是江南的美景當前，舟子靠岸，遠眺岸上兩人對談。相對於此，室內則是豐盛的果實，累累欲滴。只是，如此佳餚卻是空無一人。陳其寬在表現水果或者美食在前時，總是一種使人窺見的手法，卻沒有任何人在此享用。實際上，一經享用的美食僅只是口腹之慾的滿足，然而，窺探則蘊含著無窮的可能性。他標題為「貼紙工」，誰來貼紙呢？他採取了傳統中國的剪紙手法，藉由剪紙與空間的隔離效果呈現出內外。畫面融會了傳統與現代的手法。當中國近代水墨畫還在找尋新形式之時，陳其寬自由地優游於紐約的現代美術館，從中獲得諸多啟發，將這些當時產生在異國的嶄新手法，毫不矛盾的搬到畫面當中，可以說中國水墨現代化的開啟，就在這位當時往返於台灣、紐約之間的建築師身上。

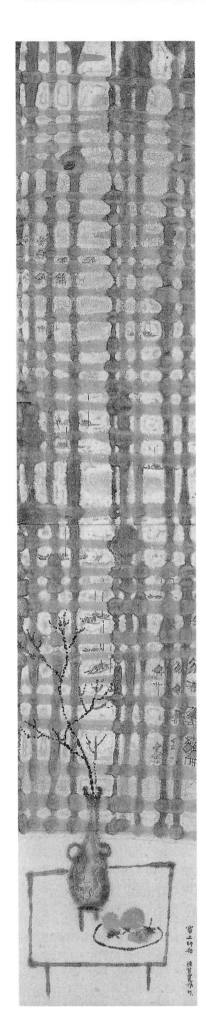

■ 陳其寬
窗上行舟
1957年
水墨設色紙本
120×23.6cm
柏克基金會藏

陳其寬繪畫那種無窮盡窺視的建築空間表現的開展，首先我們可以注意到的
起點是〈窗上行舟〉上窗裡窗外的世界。這件作品可說是相當典型的傳統繪
畫構圖，分為前景與後景，窗簾前方有水果與瓶花，客體的窗簾卻被刻意擴
大表現。整幅作品的色調採取淡褐與淡綠色調，給人優雅的感覺，邀請我們
來此的主人必然不俗。落款則是尋常做法，而且比原來手法還要保守，「窗
上行舟，陳其寬作57.」簡單的落款試圖在傳統與現代之間找尋定位。本作最
引人入勝的地方乃是窗簾隙縫處裡的船隻與臨河建築。數艘船隻在河上行
走，有些則靠岸。我們似乎可以感受到窗外是嚴封的冬天，這些船隻好像被
凍結一般，緩慢行駛著。生機闕如的景致透過插在室內的枯枝，隱約透露出
在這冰冷的季節很難找尋到亮麗而可人的花朵。人呢？孤零零的桌子，似乎
等著人來，還是過於嚴寒，已經不耐久凍，躲在被窩裡呢？只留下我們，孤
獨欣賞窗外船隻的往返。陳其寬喜歡採取「虛位以待」的手法，讓我們成為
這幅作品的主人，安靜地窺視窗外世界。往後，陳其寬打破這種靜止的空間
手法，讓觀賞者進入更為複雜與多樣空間所組合的世界。我們可以在50年代
看到陳其寬穿透空間的起點。

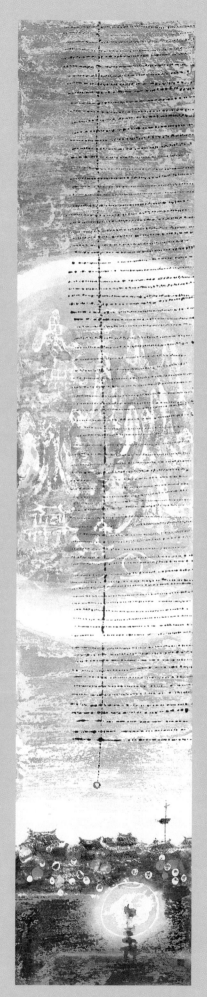

陳其寬
今夕是何夕
1961年
水墨設色紙本
122×24cm
水松石山房藏

此作充滿著詩情。陳其寬作品早年往往以詩歌來追摩自己曾經有過的生命經
驗，採自古人詩詞表現自己的情境，隱約而動人。古詩詞中並無「今夕是何
夕」的詞句，然而有相近的表現，如杜甫〈贈衛八處士〉有「人生不相見，
動如參與商。今夕復何夕？共此燈燭光。」（註1）此外蘇軾的〈念奴嬌二〉有
「起舞徘徊風露下，今夕不知何夕！」（註2）並且還有同樣蘇軾的〈水調歌
頭〉：「不知天上宮闕 今夕是何年？」（註3）當我們仔細玩味這幅作品的意
象時，可推知陳其寬創作的源頭應該出自於杜甫詩句。杜甫詩句充滿別後數
十年，重逢時的感嘆，熱淚中來，感慨繫之。前景為一盞圓形古典罩燈，珠
廉半掩，後方卻是大如圓珠的月亮。陳其寬採用蠟染手法勾勒月球上的群
山，隱約的宮殿則暗示著傳說中嫦娥所居住的廣寒宮。半掩的珠廉彷彿使人
想起李白〈長相思〉的詩句「美人如花隔雲端」，含蓄而情意悠長。「長相
思，在長安。絡緯秋啼金井闌，微霜淒淒簟色寒，孤燈不明思欲絕，卷帷望
月空長歎。美人如花隔雲端。上有青冥之高大，下有綠水之波瀾。天長路遠
魂飛苦，夢魂不到關山難。長相思，摧心肝。」這幅作品與其是表現杜甫的
詩情吟詠，毋寧說是李白那種波瀾壯闊的詩情表白。燈後一抹綠水相隔，即
是相思的地點長安城吧！不論畫家表現誰的詩情，畫面充滿著孤獨感，憶故
人，長相思，綿延不盡的情愫。

註1：人生不相見，動如參與商。今夕復何夕？共此燈燭光。少壯能幾時？鬢髮各已蒼。訪舊
半為鬼，驚呼熱中腸。焉知二十載，重上君子堂。昔別君未婚，兒女忽成行。怡然敬父執，
問我來何方。問答乃未已，驅兒羅酒漿。夜雨剪春韭，新炊間黃粱。主稱會面難，一舉累十
觴。十觴亦不醉，感子故意長。明日隔山岳，世事兩茫茫。
註2：憑高眺遠，見長空，萬里雲無留跡。桂魄飛來，光射處，冷浸一天秋碧。玉宇瓊樓，乘
鸞來去，人在清涼國。江山如畫，望中煙樹歷歷。我醉拍手狂歌，舉杯邀月，對影成三客。
起舞徘徊風露下，今夕不知何夕！便欲乘風，翻然歸去，何用騎鵬翼。水晶宮裡，一聲吹斷
橫笛。
註3：明月幾時有？把酒問青天。不知天上宮闕，今夕是何年？我欲乘風歸去，又恐瓊樓玉
宇，高處不勝寒。起舞弄清影，何似在人間！轉朱閣，低綺戶，照無眠。不應有恨，何事偏
向別時圓？人有悲歡離合，月有陰晴圓缺，此事古難全。但願人長久，千里共嬋娟。

陳其寬
夕夢客別
1965年
水墨設色紙本
121.5×22.2cm
太平洋東方藝術公司藏

陳其寬開始採用建築空間與室外空間結合的主題應該屬於〈夕夢客別〉。這幅作品不禁使人聯想到李商隱的〈無題二首之一〉，「來是空言去絕蹤，月斜樓上五更鐘。夢為遠別啼難喚，書被催成墨未濃。……」這首律詩以「劉郎已恨蓬山遠，更隔蓬山一萬重」這一句子作結，使人柔腸寸斷。承諾前來，卻又毀約，詩人想見，夢裡別離，月斜樓台，遠別倉促，筆墨難成。我們初次在這件作品上注意到，陳其寬採用了幾何的構成手法，來完成建築空間。首先是一片圓窗，接著看到一隻酣睡的貓兒，一旁有迎客別後剩下的茶具。出了這扇門，則邁出圓形的落地粉牆的門，石階上幾位客人別去。前景則是垂柳，彷彿使人想到富有詩情畫意的江南。這件作品結合了江南風景的垂柳，外加複合空間的多重性，啟動了人類與生俱有的窺視慾望，於是我們容易隨著空間的阻隔而進行穿透性的遊動，逐漸由靜止展開一場空間的發現之旅。這幅作品上首次出現了陳其寬畫作上屢屢呈現的酣睡的貓兒，牠不知道主客別離的哀傷，依然沉醉夢裡。內與外，貓與人，一靜一動，意味無窮。

■ 陳其寬
昇
1978年
水墨設色紙本
60×60cm
藝術家自藏

本作是陳其寬在他獨創的宇宙動態視野尚未展開之際，即已經開始日月並陳的作品。首先，我們注意到前方是畫面上常見的樹枝，第一重是圓形門的粉牆，接著是六角形粉牆的門，隨著四角圓弧粉牆的門，最後又出現圓形門。陳其寬採用這種傳統中國建築物中不斷出現的圍牆，將空間不斷區隔，使得我們的視野持續向內推進，最後他讓我們的眼睛滑到下方的亭子，亭子下方有一些人臨江眺望。最後，整個視野進入這個無窮大的湖面。島嶼、船隻，以及遠方的日月。赤紅的太陽與亮白的月亮，藉由綠色山脈的隔離，使得赤紅太陽一分為二，讓色彩更為含蓄。陳其寬將日月並陳的作品，擴大為長幅作品中的上下並陳方式，藉此意味著空間的擴大。相對於此，這幅作品上，實際則是藉由太陽日出於東，日落於西這種地理的方向作用，於是旁邊並列著月亮。這件作品應算是陳其寬這類作品的起點，大體而言並不算成熟之作，因為這有待於解決月亮與太陽並存在常理上給人的矛盾感，也就是必須要有綿延不斷用以阻斷時間場景的轉換，方能解決這樣的課題。

▌陳其寬
陰陽2
1985年
水墨設色紙本
30×540cm
藝術家自藏

〈陰陽2〉應是陳其寬繪畫世界裡經典中的經典。這幅作品結合了日月並存的最大空間量，包含了秀麗的山川美感，回憶而鄉愁般的村落、島嶼，理想空間世界的四合院建築，構築起綿延不絕的探求慾望。右邊的月亮及左邊的太陽已經提出無限且週而復始的時間觀。舟子在廣大無垠的滇池晃動，隨之靠岸，然而綿延不絕，深不可測的空間卻是寂寥而靜謐，進入大門空無一人，聲音的應答卻來自於閉鎖牢籠的鸚鵡，這樣的場景更顯得孤寂，只有唐詩中的李商隱的細膩情感才能表達出這種感情，他以「碧鸚鵡對紅薔薇」的鮮豔色彩襯托出幽居女子的落寞心靈。動人的鮮豔色彩，迎來的卻是寂寞的現實景物。穿過小橋，門院深鎖。空留餘鏡，美人梳妝已了；然而屋內一切都是靜止的，留待我們去眺望。酣睡的貓兒，留置的浴盆，消暑的西瓜意味著正午的炎熱。棄置一旁的扇子也表示暑氣逼人，只是這把扇子不知是搧去慾火還是引來無盡的窺探慾望。「美人捲珠簾」給人的是含蓄的心靈悸動，然而，陳其寬則赤裸裸地將那種肉體的慾望陳示在我們的眼前，使得我們這個窺視者獲得窺視肉慾的可能性。當我們跨出這樣的空間，在我們眼前出現的則是漁家曬網的日常生活，接著邁出門檻則是捕獲魚隻的張掛曝曬場景。勞動的苦辛，在無盡窺視生命之後，依舊回到日常生活中的平淡無奇。

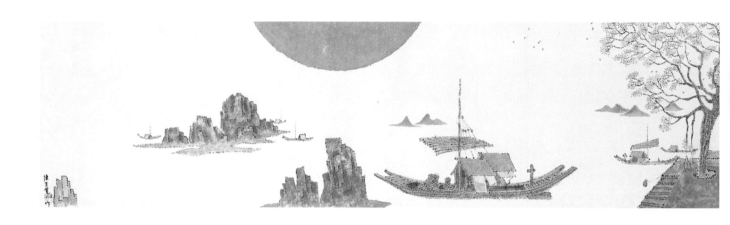

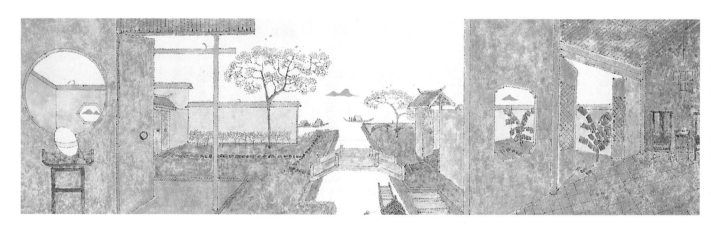

▎陳其寬　陰陽2（四局部）

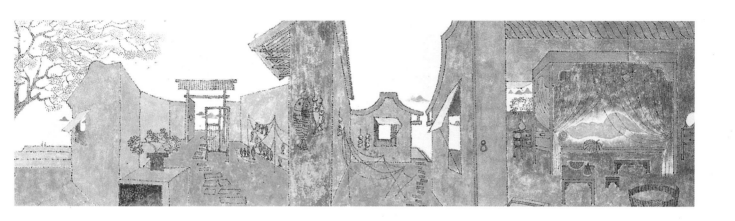

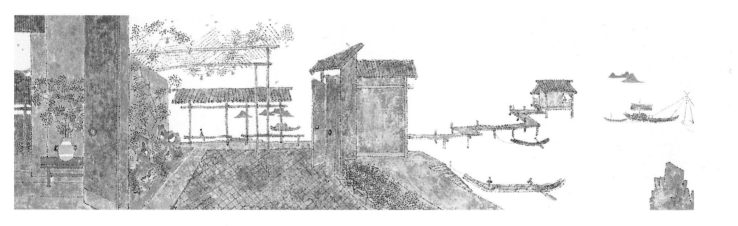

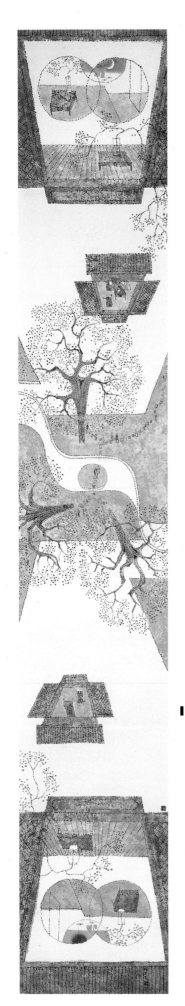

■ 陳其寬
雙境
1992年
水墨設色紙本
186×32cm
藝術家自藏

日月並陳的宇宙繪畫到了建築物中,更加顯得冷靜而穩定。他在1978創作的〈昇〉當中,已經出現日月並陳的景觀,只是,那是時間推移的空間,而不是空間擴大後的時間觀。1991年從〈庭〉以後,將這種特殊的視覺效果採用到建築空間當中,創造出奇特效果。原本是大山大水的空間,頓時之間變成一種人為的意象直透建築物內外的空間,畫面上變成如同一座上帝的望眼鏡一般,只有超凡的視野才能創造出這樣的空間效果。或許,我們可以說陳其寬的視野是一隻宇宙空間的望遠鏡。首先我們注意到中央一堵粉牆,環繞這堵粉牆有三顆巨大樹木,接著向上則是一扇門扉,可以看到燒著爐火,有人在用膳;接著則是空無一人的建築,由此空間往後看到的則是月亮。可以想見這戶人家用過晚飯回到家中休憩,接著一切都歸於平靜。往下穿過粉牆,空無一人,再進入門扉一樣是寧靜而無聲息,穿透窗戶,只見太陽升起。這幅作品題名為「雙境」,其實是指出兩種極端。這種極端並非是空間造成的,而是經由時間的變化,產生在同樣的兩種空間內的事情。陳其寬藉由這種巨視的空間觀,掌握到時間改變後在同一空間內必然產生的兩種不同的世界。

陳其寬
遙盼
1992年
水墨設色紙本
62×62cm
私人收藏

陳其寬對於空間感的營造往往表現出一種靜態的效果，屬於一種寧靜的窺視方法，也就是由於觀賞者的參與來完成。〈遙盼〉這件作品則少有地採取動態的船隻，讓我搭乘其中，逐漸在船中擺動而前進。船頭坐著一位熱切期待的婦人，她身體往前，表現出靠近岸邊的期待。我們可以看見船上散落著蛤蠣、香蕉及捕獲的魚隻。還有沒有炭火的小爐，上面放著一把鏟子。蓆廉遮陽，掛著些許的魚乾。在這場遙盼的日常生活片段中，唯一缺席的是貓兒，牠卻不管船隻如何搖擺，依然酣睡不起，我們看著牠前腳睡得往下滑的情景，足以想見睡意的濃厚。漁船前方出現三座拱橋，遠方夕陽餘暉，船隻緩緩向前。我們看不到誰是這艘船的船長？然而，卻因為眼前幾重拱橋，使得我們熱切希望完成這趟旅行。這件作品讓我們聯想起德國浪漫主義畫家，所習慣表現的船上風光，熠熠光影，船上謳歌，無限和樂的景致。然而，陳其寬這幅作品採取空間透視的筆法，使得我們熱切想望船速加快，一種期待的情感勝於浪漫主義那種融洽的情調。

■ 陳其寬
思凡
1998年
水墨設色紙本
62×62cm
藝術家自藏

陳其寬除了將女體與中國傳統山水結合，構成了山水與人體的抽象世界之外，也嘗試將女體移入室內空間，女體作為
前景，白色被蓋隔離身體與背後的家具。婀娜的軀體浮現在前方鏡子中，鏡中再次浮現軀體，畫面中呈現多重的空
間，延展的空間使得我們觀賞的時間性不斷往後延伸。酣睡的貓兒恬靜地臥在床前，卻不知時間正在無盡開展著。西
方繪畫中往往以貓兒的睡眠表現出身體的倦怠感，當然這種感覺來自於性愛的結果。只是，陳其寬並不以貓兒表示那
種肉體慾望的外化，而是將貓兒的嬌柔與女體的那種陰性特質結合在一起，顯示出女性的陰柔特質。眼前右方則是他
的江南回憶象徵，蓮花與金魚，左方則是消暑的一片西瓜；成雙成對的金魚，西瓜上一對吸食的蟲兒，更加使得孤立
的女體顯現出寂寥無奈。李白有言：「相思想見知何日，此時此夜難為情。」(《三五七言》) 這首詩歌，描寫著清風
的夜晚，寒鴉棲息卻又驚恐的情景。陳其寬看盡世間悲歡離合，只是他透過了含蓄卻又只是些微的愁思，表現出傳統
文人對於情感的看法。

四 陳其寬的水墨藝術評價

中國近現代的水墨畫發展，經歷數個變遷時期，而這樣的時期也因為台灣與大陸在政治發展的不同，其結果自然有所差異。民國初年的水墨畫面對的課題在如何更新面貌，以此做為淑世濟民的工具，亦即形式革新，化導民眾。這樣的水墨畫的功能，在大陸最後以共產主義建立社會主義之後的社會寫實主義道路做為政治服務的工具而收場。因此，這股革新運動的發展從民國初年到國府大陸敗績，撤退台灣為止，其發展時間僅有四十年左右。水墨畫在台灣因為受到日本殖民的特殊環境，所謂傳統水墨在發展上可說是式微的，戰後渡海四家的漸次來台，實際上並非走向朝氣蓬勃的形式與觀念的革新運動，大體而言在於筆墨的革新，強調自然寫生對於創作的重要性。即使到了五月畫會與東方畫會強調革新精神之際，往往對於技術面目進行革新，在精神層面上，對於傳統繪畫的精神與價值則持保留態度。

在台灣近現代水墨畫家之中，陳其寬水墨畫在形式上的更新，因為採用手法、觀點與精神已經超出水墨畫當時的層次，外加感官的視覺表現更為突出，相較於當時的畫家其實已經超出許多，不論形式或者內容上都具備創新的氣象，然而他從不誇言革命，他只是在進行寧靜的創化運動。首先，我們注意到表現範疇，他的表現範疇相當廣泛，從獨樹一格的風景、減筆動物畫、女體、幻境般的空間組合，以及水光倒影等等，都

獨立有成。這些作品當中，除了減筆動物畫延續著傳統文人畫那種相當純粹的東方精神之外，其餘的範疇都是融會東西方媒材與視覺影像的結晶。就此而言，他不拘傳統水墨畫家那樣僅只以一題材種類、一範疇領域為滿足，試圖開創更為廣泛的視覺世界。這樣廣泛的領域在台灣近現代的水墨畫領域當中，尚且少見。即使張大千在範疇表現上也相當多樣，然而其風格上則延續傳統面貌，缺乏給人耳目一新的感受。其餘畫家，則往往在山水與大自然中創進。我們可以說，陳其寬是台灣近現代水墨畫家中範疇最廣泛的畫家。

就空間與時間的嶄新視覺語言而言，陳其寬展現前所未有的大地繪畫那種宇宙空間，同時也是第一位將建築剖面圖與純藝術結合的畫家，由此創造出人類窺視有限世界的無窮慾望的空間世界。此外，他也是五〇年代那種對於時間意義相當重視的最早啟蒙者，向來中國水墨注重筆墨流動的自然性的時間脈動，然而陳其寬則透過形式的變動，譬如將傳統的條幅視覺效果加長，使得空間意識流的延續隨著感官視覺的遊動而前進，創造不同於書法那種線條的時間性，訴諸於視覺的發現對象時的聯想性時間。由此，創造出嶄新的空間與時間面目。

就傳統筆墨的突破而言，陳其寬採用毛筆創作，除了減筆畫之外，他卻明顯地在創作之際，試圖擺脫起承轉合、抑揚頓挫、逆入平出那種書

法運筆的既有侷限，他採取斷斷續續的運筆方式，突破了水墨畫受限於傳統書法美學的約束，更加自由地運筆。傳統水墨畫以擦筆那種劈散的筆觸效果，突顯出時間的斷續性，然而，這也僅只是局部運用。而陳其寬卻大量採用斷斷續續的運筆手法，展現出夢幻迷離的鄉愁世界的追憶，使得線條與空間自然俱備穿透性。就運筆的新穎度而言，陳其寬開拓了運筆的新方式，在水墨畫中絕無僅有。

就表現形式而言，首先是技術層面，陳其寬相當重視繪畫表現形式上的技術問題，他並不像傳統水墨畫家那樣一味重視筆墨那種幾乎是完整的內在封閉性的手法，而是藉由當時足以融入的技術，譬如拼貼、蠟染、墨拓、滴彩等五〇年代歐美在油畫中的混合媒材中所常使用的技術，逐漸純熟運用而成為他個人的鮮明風格。就這一點而言，陳其寬已經足以稱為東西美術交會的水墨畫先知，搶先一步，捷足先登。

就減筆猴畫而言，陳其寬藉由簡單筆法表現出猿猴的心理世界，那種世界是擬人的呈現。從家庭的包容，嬉鬧的團圓，到眾生相的猿猴描寫，陳其寬的猴畫充滿了人本主義的精神，超越了歷來中國的動物畫家，獨樹一技。

相較於當時台灣水墨畫壇以抽象為新穎那種進步主義的迷思，陳其寬已經採取更為廣大的視野來看待水墨畫的發展。他從不以高深學理論述水墨畫應該邁向的道路，因此得以免以陷入言語辯證的危機，而是以一種實踐的精神將自己的感受，對於生命的感悟與遭遇的喟嘆，採取中國人那種婉約而含蓄的態度來面對。因此，在他身上看不到烈士暮年的無奈或者對於大化週行的執著，而是更多對於生命幸福的關注，對於生活周遭給予更為有效的愛心。因此，他的精神核心相

當具備中國傳統精神，表現出融合儒家的敦厚與道家的灑脫那種生命的洞見，流露在他畫面上的並非山高水長、漁舟唱晚等的通俗題材，而是新穎而現代的〈迴旋1〉、〈迴旋2〉，以及〈陰陽1〉與〈陰陽2〉，或者諸如幻境的空間那種嶄新空間與時間交織的感受。相較於高喊革新或者遵從自然寫實的寫實主義畫家，陳其寬的水墨風格具有異於同時代畫家的動人之處。

此外就文化融合而言，陳其寬對於東西美術之間的差異有其獨自觀點。他對於美國文化過度強調機械文明有所洞悉，於是站在自己文化那種怡然自樂的東方的無慾精神，強調地球村的共存共榮的世界，小國寡民、雞犬相聞，然而人民卻得以美其服、甘其食、樂其居。陳其寬重視科學的物質主義對人類感官的改變，然而對於人心的樸實與溫厚則是他對於世界和樂的無限期許。這樣的文化本位，的確使得自我創作的風格得以呈現文化主體性，而非隨波逐流，成為依附於西方的文化論述。肯定當下的現實生活，注重文化傳統的豐厚精神，這樣的雙向認知與精神涵養，在台灣近現代水墨畫家當中絕無僅有。

身處二十世紀到二十一世紀的陳其寬，他的生命觀是什麼呢？他洞悉到傳統知識分子對於天地萬物循環周遍的超邁與有限個體的不得已的喟嘆。實際上，當他周遍生命一甲子之後，看到生命的微妙之處，〈機〉這幅作品已經洞悉了生命循環不已的本質。「萬物皆出於機，皆入於機。」《莊子至樂篇》。畫面上，表現出五隻雞爭食一隻飛蚊，寓意世界生命的奧妙。下方則有三隻小雞，以喻宇宙中的生命循環。天地萬物都出於「微妙之物」（機，發音為雞），同時卻又歸於微妙之物。天地萬物乃無窮變化，從大者來觀生死的本質，並無生死，世界的實像不正是如此麼？

陳其寬
勢
1959年
29×22cm
水墨紙本

天下人爭食奪利豈不像這些雞一樣嗎？爭得之後，生命延續，孵出小雞，同樣也須爭食，其結果只是生命循環不已的一環而已。其實，陳其寬水墨畫的價值正是這種知識分子以藝弘道的胸襟，但是他從沒有嚴肅道出過，他從意眼看到了傳統與現代融合的可能性，以超邁而和諧的觀點，開拓了嶄新形式、空間與時間的變動，道出常人無法見到的世界。因此，陳其寬的畫藝也等於是道的體現，談台灣近現代水墨畫必須談陳其寬，談中國近現代水墨畫也無法忽視陳其寬，他是中國水墨畫在東西美術交會中的先知，同時也是先行者。他創造出一種融合的觀念，文化主體的肯定，對於當下感官世界那種新變動的尊重。他不誇言革命或革新，因為他深知真正的創見都是出自於行動當下的生命實踐的結果，他的繪畫溫潤而富有活力，這些遠已超出形式的融合，而是精神動力的開展。

陳其寬
美食2
1955年
23×30cm
石印版畫

■ 陳其寬
秋色2
1964年
21×31cm
水墨設色紙本

■ 陳其寬
生鮮
1964年
水墨設色紙本
21×319cm

■ 陳其寬
蜉蝣半日1
1967年
水墨設色紙本
183.5×23.5cm
水松石山房藏

陳其寬
夢遊
約1967年
水墨設色紙本
183.5×22.3cm
水松石山房藏

陳其寬
沙
1973年
120×30cm
水墨設色紙本

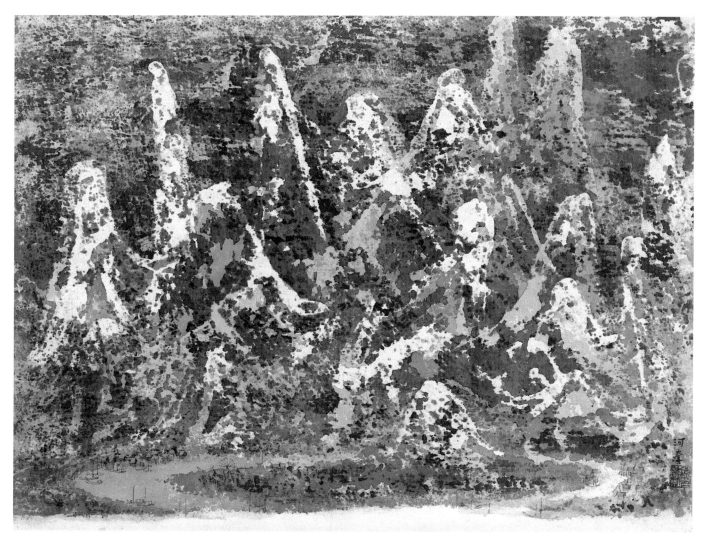

陳其寬
河套
1977年
23×30cm
水墨設色紙本

陳其寬
擠
1979
水墨紙本
178×31cm

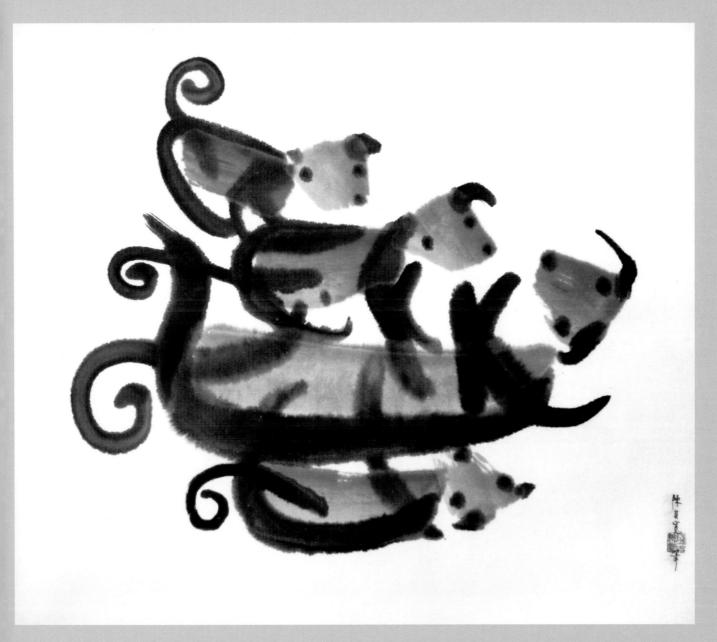

陳其寬
嬉（犬）
1981年
29×34cm
水墨紙本

■陳其寬
灘
1982年
92×30cm
水墨設色紙本

■陳其寬
候鳥
1986年
186×30cm
水墨設色紙本
私人收藏

■陳其寬
巔
1986年
186×32cm
水墨設色紙本
藝術家自藏

陳其寬
和平共存
1988年
61.5×61.55cm
水墨設色紙本
藝術家自藏

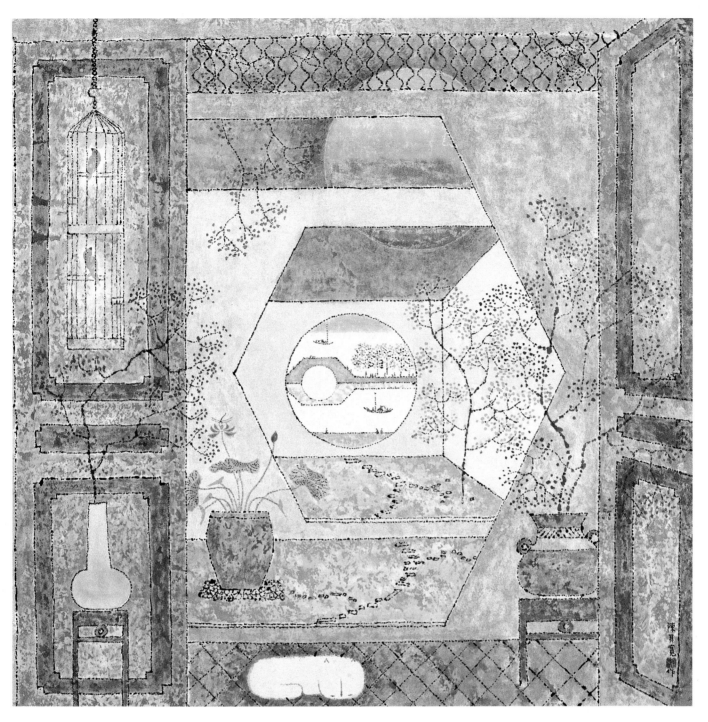

陳其寬
雙屏
1992年
62×62cm
水墨設色紙本
藝術家自藏

■ 陳其寬
晴川
1990年
30×62cm
水墨設色紙本

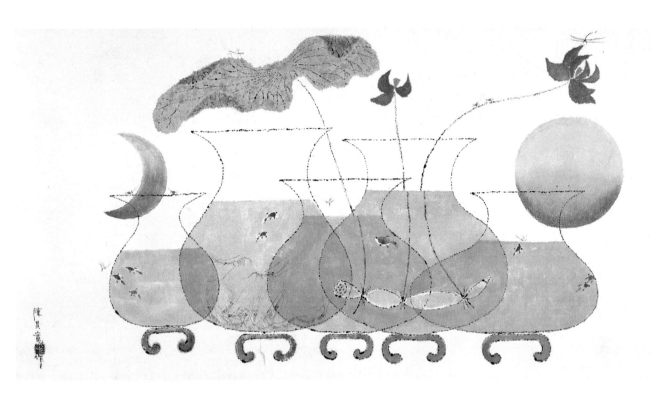

陳其寬
覓
1990年
31×62.59cm
水墨設色紙本

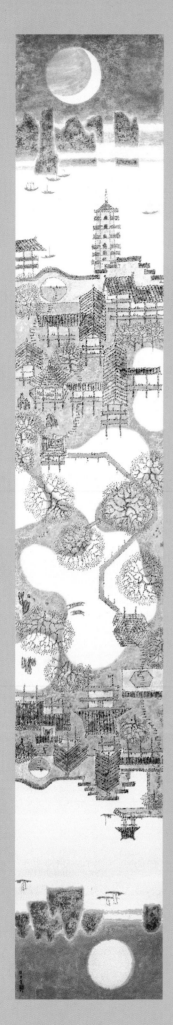

陳其寬
湖
1992年
186×30cm
水墨設色紙本

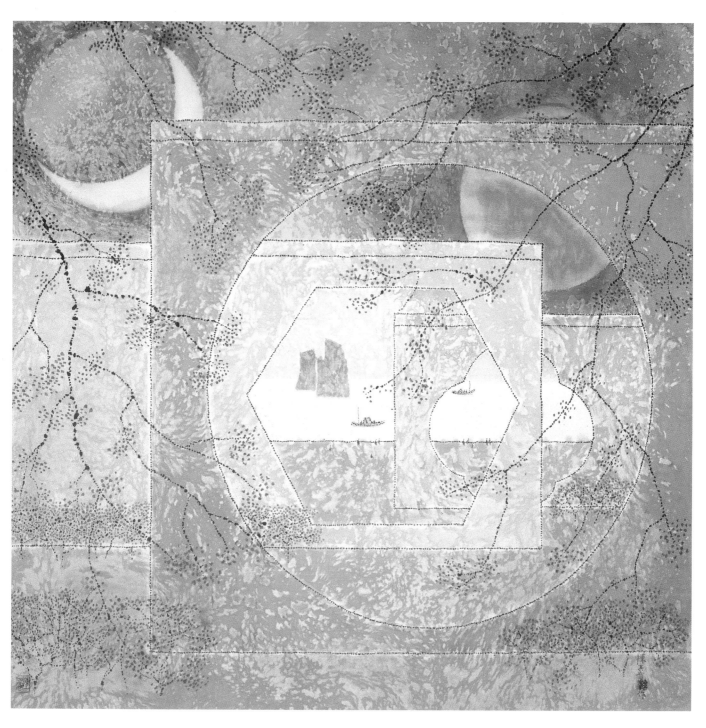

▌陳其寬
步移景動
1994年
62×62cm
水墨設色紙本

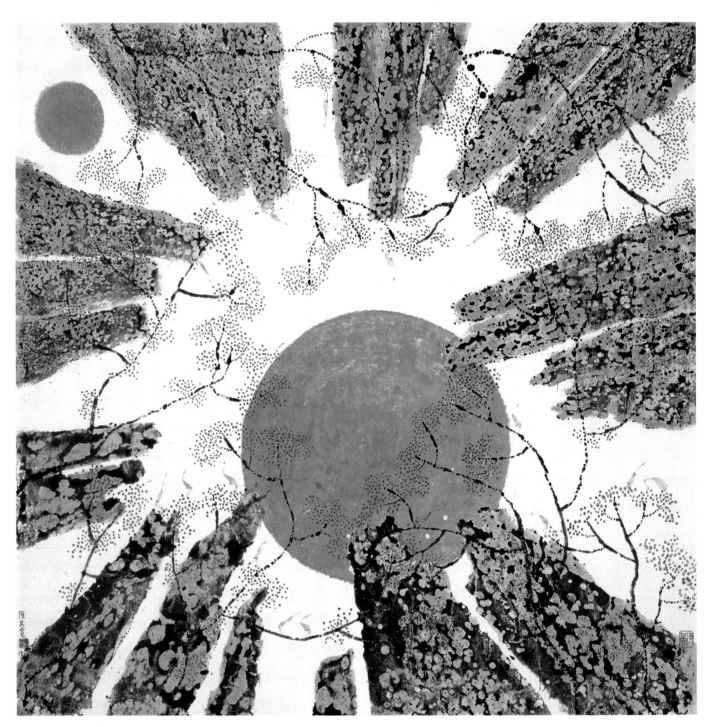

■ 陳其寬
　午陽
　1995年
　62×62cm
　水墨設色紙本
　藝術家自藏

▌陳其寬揮毫的筆與筆下的猴群。（李銘盛攝）

1921年　一歲。出生於北平。

1923年　三歲。居江西南昌。

1924年　四歲。居北平，私塾教育。

1925年　五歲。居南京，私塾教育。

1930年　十歲。小學教育於北平方家胡同小學，曾獲全校書法比賽冠軍。

1933年　十三歲。初中，於南京中學及鎮江中學。

1937年　十七歲。高中，於安徽和縣鍾南中學。

1940年　二十歲。高中畢業於四川合川國立二中高中部。

1944年　二十四歲。畢業於四川重慶沙坪壩中央大學建築系。

1945年　二十五歲。被徵召當印緬戰區中美聯合遠征軍少校翻譯，足跡遍川、滇、黔、桂等西南各省及印度、緬甸。

1946年　二十六歲。出任南京基泰建築師事務所設計師。

1947年　二十七歲。任內政部營建司技士。

1948年　二十八歲。任南京美軍顧問團工程師。八月搭乘美國戈登將軍號離開中國。

1949年　二十九歲。獲得美國伊利諾大學建築碩士。獲得伊利諾丹佛市市政廳設計第一獎。

1950年　三十歲。於美國加州大學研究繪畫、工業設計、陶瓷。

1966年陳其寬與林芙美女士的結婚照,當時的伴郎是陳其寬的學生游明國。
(游明國提供)

陳其寬和夫人共舞的甜蜜時光。

1951年　三十一歲。任麻省康橋葛羅培斯建築師事務所設計師。

1952年　三十二歲。任美國麻省理工學院建築系講師。美國麻省理工學院藝術館個展。

1954年　三十四歲。波士頓卜朗畫廊個展。與紐約貝聿銘建築師合作設計東海大學。紐約懷伊畫廊個展。《紐約時報》評為「具有新的創意,與千篇一律之中國畫不同。」

1955年　三十五歲。波士頓卜朗畫廊個展。紐約懷伊畫廊個展。飛利浦學院萊蒙藝術館個展。

1956年　三十六歲。獲得「市集建築雜誌」主辦青年中心全美建築競圖第一獎。

1957年　三十七歲。紐約米舟畫廊個展。參加波士頓大學、卜藍代斯大學等聯展。耶魯大學藝術教授吳納蓀博士在《藝術周刊》發表文章,評論為:「近年來最有創造思想的畫家。」赴日本及緬甸、泰國、歐洲等地作畫,考察建築。返回台灣主持東海大學建築事宜,設計東海大學全部庭園。

1958年　三十八歲。參加《時代雜誌》主辦之巡迴畫展。參觀比利時世界博覽會。赴緬甸、泰國、中東等地考察。

1959年　三十九歲。美國包裝公司特約繪置「東方思想」畫系列中一幅作品〈放下屠刀立地成佛〉。赴歐洲旅行作畫。史丹佛大學教授、英國藝術評論家蘇利文著作《二十世紀中國畫》中,評論為:「最具創造性的中國畫家之一。」

1960年　四十歲。返回台灣任東海大學建築系主任。台灣《美國新聞處學生雜誌》報導,評論為:「將對中國畫產生深遠影響的畫家。」參加美國百年水彩畫展。

1961年　四十一歲。完成東海大學建築系教室。完成東海大學藝術中心。擔任故宮博物院遷建工程顧問,1962年完成東海大學校長宿舍。紐約米舟畫廊個展。任故宮博物院遷建工程評審委員與建築顧問。

1962年　四十二歲。密西根大學藝術館「十年回顧展」,艾瑞慈教授評為:「最具中國文人精神與時代感的畫家。」紐約米舟畫廊個展。華盛頓佛瑞爾畫廊館長高居翰評為:「最認真探求中國畫新方向之藝術

■ 陳其寬的建築師事務所有一段時間與《藝術家》雜誌比鄰，中午常相約共餐，左起：何政廣、何恭上、陳其寬、李銘盛。

家，具有無窮之創造力。」維吉尼亞大學藝術館聯合展出，得博物館收藏獎。

1963年　四十三歲。紐約休曼畫廊個展。赴埃及、地中海、希臘島嶼及印度旅行、作畫，並考察建築。東海大學
　　　　路思義教堂落成，獲世界建築界重視。

1964年　四十四歲。紐約米舟畫廊個展。

1965年　四十五歲。赴菲律賓設計西里蒙大學教堂，並旅行作畫，考察建築。

1966年　四十六歲。參加「中國山水畫新傳統」在美巡迴展出，愛荷華大學李鑄晉評為：「具有慧眼之畫家。」

1967年　四十七歲。當選為台灣十大建築師。

1969年　四十九歲。應舊金山重建局之聘，赴美設計舊金山中國文化貿易中心陸橋，並在舊金山市重建局舉行個
　　　　展。赴歐洲旅行。設計中央大學校園全部規劃。

1970年　五十歲。林口新城規劃之建築師之一。

1974年　五十四歲。香港藝術中心個展。

1975年　五十五歲。赴越南、馬來西亞旅行作畫，並考察建築，泰國曼谷亞洲理工學院區域實驗研究中心。

1976年　五十六歲。參加台北美國新聞處「美國建國兩百週年旅美畫家聯展」。赴沙烏地阿拉伯從事建築工程，
　　　　並考察當地建築。

1977年　五十七歲。加拿大維多利亞畫廊個展，夏威夷白氏畫廊個展。赴約旦從事建築工程並考察當地藝術。

1978年　五十八歲。設計中央警官大學。加拿大巡迴個展。

1979年　五十九歲。紐約布魯克林「第六階層」畫廊個展。

■ 1996年，陳其寬夫婦（前右、前中）於柏林東亞美術館與館長魏志強（後排右）、法國龐畢度藝術中心顧問李妮珂女士（前左）合影（左圖）。

■ 約2000年，陳其寬（左）與吳冠中（中）、朱德群（右）合影（右圖）。

1980年　六十歲。擔任東海大學工學院院長。彰化銀行大樓設計，合作建築師為沈祖海，獲得台北市政府頒贈第一屆最佳建築設計獎。台北春之藝廊「現代國畫試探」聯展。

1981年　六十一歲。參加歷史博物館與巴黎塞紐斯奇美術館在巴黎舉行之「中國傳統畫」聯展。

1982年　六十二歲。倫敦莫氏畫廊「近代中國畫」聯展。

1983年　六十三歲。二十世紀中國現代畫聯展於香港藝術中心。水松石山房出版專書《藝術的體驗》，參加台北市立美術館主辦之「中華海外藝術家聯展」。

1984年　六十四歲。檀香山藝術學院美術館聯展。香港藝術節「二十世紀中國藝術討論會」聯展。

1985年　六十五歲。完成台北懷恩堂。「傘」出版社於香港藝術中心主辦「陳其寬回顧展」，展出作品一百幅。

1986年　六十六歲。香港大學與《明報》合辦「當代中國繪畫」聯展與討論會。葉維廉博士與陳其寬討論〈中國現代畫的生成〉，發筆於《藝術家》三月號。台北市立美術館主辦「中華民國水墨抽象展」。

1987年　六十七歲。作品刊於牛津大學蘇立文教授著《東西藝術之會合》，牛津大學出版社第二版。台北歷史博物館「中華民國現代繪畫新貌展」。加拿大溫哥華美術館主辦水松石山房收藏展。

1988年　六十八歲。北京國際水墨畫展，由中國美術家協會、中國畫研究院主辦。

1989年　六十九歲。樂山堂於香港及台北舉辦收藏展。

1990年　七十歲。台北市立美術館主辦「中國‧現代‧美術」國際學術討論會。計台北市區地下鐵台北車站（合作建築師沈祖海、郭茂林）

1991年　七十一歲。樂山堂香港聯展。瑞士蘇黎士瑞德珀美術館個展。台北市立美術館「陳其寬七十回顧展」，並出版專輯。香港翰墨軒出版《陳其寬專輯》。

陳其寬與王己千歡聚的留影

2007年，陳其寬紀念會會場入口一景。

1992年　七十二歲。參加第二屆「國際水墨畫展」於深圳。

1994年　七十四歲。設計約旦、安曼紀念老王回教堂。參加「中國現代水墨大展」於台灣省立美術館。高雄市立美術館開館展。

1995年　七十五歲。獲得首屆傑出建築師規劃設計貢獻獎。《中國巨匠美術特刊》陳其寬專輯出版。

1996年　七十六歲。歷史博物館柏林行前預展。柏林東亞美術館個展。台北中央聯合辦公大樓。

1998年　七十八歲。中央大學藝文中心「陳其寬個展」。

1999年　七十九歲。牛津大學Ashmolean美術館個展。

2000年　八十歲。北京中國美術館及上海美術館舉行「陳其寬八十回顧展」，並出版專輯。

2003年　八十三歲。台北市立美術館「雲煙過眼──陳其寬的繪畫與建築展」，並出版專輯。

2004年　八十四歲。文建會與雄獅美術合作出版「美術家傳記叢書」《空間‧造境‧陳其寬》。陳其寬獲得第八屆國家文化藝術基金會美術類文藝獎。

2005年　八十五歲。陳其寬移居美國舊金山。

2006年　八十六歲。Ink出版社出版《一泉活水：陳其寬》。

2007年　八十七歲。六月六日，去世於舊金山，七月七日在台北晶華飯店舉行紀念會。九月藝術家出版社出版《台灣近現代水墨畫大系：陳其寬》。

國家圖書館出版品預行編目資料

〔台灣近現代水墨畫大系〕陳其寬──東西美術交會的水墨畫先知
= Contemporary Taiwanese Ink Painting Series / 潘 襎著. -- 初版.--
台北市：藝術家，2007.10　面：21×29公分

ISBN 978-986-7034-69-4（平裝）

1.陳其寬　2.畫家　3.傳記　4.藝術評論　5.學術思想　6.台灣

940.9933　　　　　　　　　　　　　　　　　96020510

〔台灣近現代水墨畫大系〕
Contemporary Taiwanese Ink Painting Series
陳其寬──東西美術交會的水墨畫先知

潘 襎 著

發行人　何政廣
主編　王庭玫
責任編輯　王雅玲・謝汝萱
美術編輯　苑美如・陳怡君

出版者　藝術家出版社
台北市重慶南路一段147號6樓
TEL：（02）2371-9692～3
FAX：（02）2331-7096
郵政劃撥：01044798 藝術家雜誌社帳戶

總經銷　時報文化出版企業股份有限公司
倉 庫：台北縣中和市連城路134巷16號
電 話：（02）2306-6842

南部區域代理：台南市西門路一段223巷10弄26號
電 話：（06）261-7268
傳 真：（06）263-7698

製版印刷　欣佑印刷
初版　2007年11月
定價　新台幣600元

ISBN　978-986-7034-69-4（平裝）